揮毫之間

濃墨字彩

懸腕平覆、起筆藏鋒、安硯臨摹，
以方寸漢字的歷代演變與篆刻筆法，
一覽墨香裡的大千世界

陳彬龢 著

大凡一書體之開創，須經過許多時日，歷幾多推移，使得完成；
絕非一時代、一個人新創一種書法，遂能遽使天下之文化發生變化也。

書法是中國傳統美學重要的一環，更與漢字演變有密不可分的關係，
端穩持重的隸書、飄逸雋秀的行書、奔放寫意的草體……
在字與書的撇捺之間，細品漢字的風韻！

目 錄

目錄

第三編　書法述評

◆ 第一章　書法總評

◆ 第二章　南北書派論

第四編　書法研究

◆ **第一章　學書概說**
◆ **第二章　執筆**

◆ **第三章　用筆**

目錄

◆ 第四章　結構

◆ 第五章　習字

附錄一　歷代書家小傳

第一編
文字源流

第一章　緒言

　　原夫文字之創造，首先象形，即六書中所謂「象形」是也。蓋先民想法單純，其始也結繩為識，其後乃創造文字，描寫事物之形狀，為言語、思想之代表。其至今猶有遺蹟可尋者，如篆文之⊙、☽、⛰、♒、艸、朿、炎、鳥（日、月、山、水、草、木、魚、鳥），無非象形之文。降及後世，文字之形式幾經變遷，如今所通行之楷書體，日、月、山、水、草、木、魚、鳥之寫法，與實物之形狀相差已遠。至草書之日、月、山、水、草、木、魚、鳥等字，尤無象形之可言。是今日普通所用之文字，已不能考見古代象形之意義矣。

　　原來象形之字，古時創作者甚少。《說文》九千餘字之中，象形文字僅三百有奇。宋鄭樵《通志‧六書略》採錄影形文字六百有八。但其中非純粹象形，如一、二、三、四、五、六、七、八、九、十、廿、卅、冊、上、中、下、萬等字者，亦歸入象形之中。其他則皆屬諸指事、形聲、會意者為多耳。

　　大抵文字之孳乳，每隨時代文化之進步而逐漸增加。若欲追溯創造之初，字數究有幾何，則其詳不可得而聞矣。最

可依據者，首推《說文》。《說文》者，後漢許慎所著，乃以小篆為主而作之字典，名曰《說文解字》，實為文字學上最重要之著作，甚為學者所尊重。關於此書之研究，名賢輩出，著作如林。至清代乾嘉諸大師出，更為精密。《說文》所載字數計九千三百有餘，沿至南梁，顧野王所編纂之《玉篇》字數驟至二萬二千餘。其後有《廣韻》，其原本為隋陸法言撰，名曰《切韻》，凡五卷；唐孫愐重為刊定，改名《唐韻》，宋大中祥符年間重修，始稱《廣韻》。內容已多數增訂，唯分類二百六部尚仍其舊耳。其書盛行於隋、唐、宋三代六、七百年間，可稱為「標準字典」也。其字數則二萬六千餘，洎乎明代所編之《洪武正韻》，則增至三萬以上；清之《康熙字典》又重有增益，數達四萬六千餘；近代所編之字書收入之字數，竟至五萬以上矣。

　　字數雖歷代有所增加，然其中多偏僻不經見者，亦有數字而同一意義者；其堪供實用之字僅一萬左右，若普通所用者，則三、四千字而已。

　　一萬乃至五萬之字數中，真可稱為象形文字者，其數不過六百；且其中更有少數之字，幾經變遷，至於今日，已失其固有之象形性質者。故嚴格論之，不能泛指今日之文字仍為象形，此與歐美字 A、B、C 等原出於埃及象形文字，至今失其本跡者，蓋同一轍也。

第二章
文字之淵源及其興盛

中國歷史文化淵遠流長；太古之世，荒渺難稽。史書所載，多出後人附會。堯、舜以前，茫昧不可考；但依傳說與神話，從人文發達之形式觀之，亦可獲得關於文明發達之端緒耳。

文字之起源亦然。世稱伏羲氏因畫卦而作龍書，神農氏因嘉禾而作穗書，黃帝見卿雲而作雲書，祝誦、倉頡觀鳥而作古文，少昊氏作鸞鳳書，高陽氏作蝌蚪文，高辛氏作仙人書，帝堯得神龜而作龜書，大禹鑄九鼎而作鐘鼎文，文字因之以起。荒渺無稽之談，以今日眼光觀之，殆難憑信。然其傳說之中，亦有可以觀察文明發達之形式者。如謂「太昊氏時始有文字」，或云「篆乃黃帝變古文而為之者」。又曰「庖羲氏獲景龍而作龍書，炎帝因嘉禾而作穗書，倉頡變古文，依鳥跡作鳥篆，少昊氏作鸞鳳書取似古文，高陽氏作蝌蚪書，堯因軒轅龜圖作龜書，夏后氏作形似篆，商務光作倒薤篆等」。無確切之證，但若去其不足信之說而取其可憑者，隱約間亦可探得中國文字之源流也。

據史所載，未有書契以前，有所謂「結繩之政」，結繩

以為標識，為彼此互通意思之方法。蓋所謂「結繩之政」者，亦必拘泥其語，僅限於結繩。大抵表示意思、傳達語言，此類單純方法，異地異時，自難適用。其後文明之程度漸臻，是等單純之方式不能應用；且同時社會組織亦趨於複雜，更足以促進文字之發明。如所傳伏羲氏之書，即《易》之卦爻，誠為草昧時代創作之原始文字。其後倉頡即據之以造書契，此乃時代進步，自然之趨勢也。

一加一，又加一，合三畫而為「小成卦」，更廣之而作六畫之「大成卦」；此卦爻之製作，見於《周易》之記載，其形式甚為單純。中國文化初放曙光之際，此等主觀之思想即已存於其間，其後優美之文學，亦即由此起源。中國一切學問、道德、思想與藝術之發達，胥受其影響甚巨，可謂為文明唯一之淵源也。

《尚書》者，中國最古之史也，其書始於堯、舜；堯、舜以前之事，概付之闕如。《史記》所稱三皇五帝之事，如伏羲、神農、黃帝、倉頡等，多由史家蒐集而來，殆難徵信。雖然，文字之創始，有可考者焉。《易·繫辭傳》曰：「古者庖羲氏之王天下也，仰則觀象於天，俯則觀法於地，視鳥獸之文，與地之宜，近取諸身，遠取諸物，於是始作八卦，以通神明之德，以類萬物之情。」是《易》之由來已明。庖羲氏之後，經神農、黃帝而至堯、舜，其間文化漸

進之跡，吾人不難推測而知也。然而黃帝之事，《尚書》不載，似不足信，黃帝以上，溯及神農、庖義，益難稽考。則此等記載，亦不過得之傳聞，於隱約之觀察文明沿革之狀態而已。而編纂史集者，遂拘其文，泥其義，信以為正確之事實，而以之解釋太古史，可謂妄甚。讀〈繫辭傳〉者當三思之。

許慎曰：「及神農氏結繩為治而統其事，庶業其繁，飾偽萌生；黃帝之史倉頡，見鳥獸蹄迒之跡，知分理之可相別異也。初造書契；百工以乂，萬品以察。」據此則結繩之政在庖義氏之後，而文字製作由於其後倉頡之手。又曰：「倉頡之初作書，蓋依類象形，故謂之『文』。其後形聲相益，即謂之『字』。『字』者，言『孳乳而浸多』也。著於竹帛謂之『書』，『書』者，『如』也。以迄五帝三王之世，改易殊體，封於泰山者七十有二代，靡有同焉。」此又一說也。

黃帝既征蚩尤，民族由北而南，越黃河而達揚子江流域。堯、舜以前，其文明已有足觀。文字之創造，在草昧時代，早已萌芽。蓋民族之興也，以時則經悠遠之年代；以地則跨廣闊之封土；以人物則分無限糾紛錯雜之區落。中國古時北方之部落，湮滅者甚多，失記之史蹟，及其所創造之原始文字，其形式與種類，或亦不一致；其後經悠久之歲月，始鎔鑄一切而歸於統一。於是始產生發明創造之代表人物，

因是有伏羲、神農、黃帝、倉頡、高陽、高辛諸說。此殆猶
北歐之神話，中西如出一轍者也。

▎第一節　字之特徵

　　中國文字為單純性質，一字一義，可以分別使用；與歐
美文字僅著其音而無意義者不同。表現意義之文字稱為表意文
字；無意義表現，僅合其音為用者，則稱為表音文字，或音符
文字、音標文字、寫音文字等。中國字中亦有不取意義，僅表
聲音者，然極為少數。例如噯、呀、婆羅門等，則意義毫無，
僅聽其音；大抵為迻譯外國書中無意可表者始用之耳。

　　中國文字既以意義為主，則非如表音文字僅為語言之符
號。蓋語言者，為有意義之聲音也。若無聲音，則不能謂為
語言，語言而無意義，則亦不能傳達思維、想法。傳達想
法，雖手勢可以代表，但無聲音則不能稱之為語言。中國文
字有形有義，雖非語言之記號，然依此足以傳達意思；其特
質與泰西表音文字迥異也。

　　普通字典中，往往有不明其讀音，或其音為後人誤傳
者；亦有同一文字，各地有特殊之讀音，其意義亦能了解；
此又為泰西文字所不及者。蓋表意之文字，只識其意義與
點畫形狀，即不明其讀音，亦可使用。所以中國古代之典
籍，雖歷時甚久，讀音縱有變遷，而其意義仍不因而減少。

如《論語》一書，中國兩千餘年前之筆記也。編纂以來，依時代、地方之變遷，其字音變異不知凡幾；而在今日，國人理解文字者，無一不能理解《論語》。匪特國人為然，即日本、朝鮮、安南之人，若曾受普通教育，略識中國文字，即使不曉中國現代之語言，亦能明了《論語》之意義；此可見表意文字效益之宏大。設使當時以表音之文字寫之，時至今日，能理解《論語》者，恐不多覯矣。

若夫表音文字，則隨言語之變遷，而改異其拼音。否則，不能合於表音文字之趣旨，因此不獨時代變遷，方音各殊；即在同一時代，亦因各地方發音之異同，必分別增減其拼音寫法。蓋不如是，異地之人，不能了解也。

原夫文字之效用，在對於不能晤談之異方人，或異時代之人，設法互通彼此之想法與情感。即文字之創設，亦依此點而生。若表音文字，則對於此二點之目的，不能完全達到，是其缺點也。

表音文字在地域狹小，或方言不甚龐雜之國用之，尚覺便利。中國地大人眾、方言各殊，使用表音文字，實為不便。但依一時一地之便利，則表音文字亦可採用，不必完全廢棄也。

歷考文字創造之途徑，無論何國，其始皆由繪象。其時幾全為象形文字，或寫意文字；其後文化程度漸高，事物漸

趨複雜，若一一製為象形，或寫意文字以代表之，則未免困難；即令製成，在記憶與保存上，亦覺不便。以此之故，乃於繁複之文字中，取其簡便者變化用之，此寫意文字所以變為表音文字也。既有表音文字，則字數減少，亦堪應用；且字體不須象形，寫法亦趨簡便。西歐文字之發達，率由於此。日本之假名，亦同此例。無論中外文字進化之歷程，其揆一也。至於後代新出之文字，則隨各時代之需要，不經過象形、寫意之陳跡，而逕造成簡短之表音文字者，如蒙古字、滿洲字、朝鮮諺文、速記文字以及中國之注音符號，皆是也。

　　現代使用文字於書寫、印刷上之人民，約計十二、十三億人，其用中國文字者，除華人外，有日本人、朝鮮人、安南人等，約五億有餘。其他使用西方文字者，雖不少於此數，但表音文字，如天、地、男、女、生、殺、貴、賤、一、十、百、萬、東、西、南、北等單字之拼法，除通行於同一國語之人外，則不能互通。即以流傳最廣之英語言之，合英、美及其屬地之住民不過一億六千萬人，了解德語之人數約一億二、三千萬，通俄語者約一億，法語則其本國未滿四千萬，合其屬國及外國人之修得法語者，亦僅八千萬以上。以此言之，則世界各國文字之傳播，殆無有足與中國文字相比者也。

　　中國文字之所以通行甚廣，亦自有故。蓋以意義為主，歷久無甚變異。凡通曉中文者，即能讀三千年以前之古籍，無甚困難。若學西歐文字者，五百年前之典籍，已不能了解。希臘、羅馬之舊文書，則久已散佚，即間有一、二好古之士，保存收藏，亦僅留為歷史上之陳跡；若求如中國文字之能永久傳流，殆不可得也。

▌第二節　字之構造 ── 六書

　　文字創造之初，為實物摹寫，所謂象形文字也。摹寫者，大都為目所及見之實物，因其物體而描寫之，如繪畫焉；或依抽象之理，作為簡單符號。中國與埃及，文字創造之初，同此情形。其後按時進步，各地特異之性質始顯著，分別之點乃有可言。

　　人類思想日益複雜，紀錄亦因之繁多。欲作此複雜繁多之紀錄，非數千言語，不克有濟。若此時仍一一用繪畫或符號為之，勢有所不能，且記憶尤為困難。此埃及文字所以日進簡單，化為表音文字，以應複雜記錄之用也。中國文字創造之初，雖同埃及，進化情形迥然各別。此時仍維持其繪畫或符號之原始文字，唯加以種種組合，以成數千萬之單字。其構造方法，頗稱巧妙，記憶字形與意義亦不覺困難。此造字法計有六種，世所稱為「六書」者，是也。

　　六書者，六種造字之方法也。法首象形。天下事物繁賾，尤有無形可像者，不能盡也，故繼之以指事。理或憑虛，無事可指，又繼之以會意、轉注。形聲（諧聲）、假借，則又後起者也。

　　六書，一曰「象形」，物之形為之。如前所舉「⊙」、「☽」、「⛰」、「〰」（日、月、山、水）之類是也。由「⊙」、「☽」、「⛰」、「〰」變而為日、月、山、水，其間經歷許多變遷，後當詳論。二曰「指事」，指事者，各指其事以為之。如人在上則作「·」（上），在下則作「ㅜ」（下），是也。三曰「會意」，會合人之意思也。如止戈為「武」，人言為「信」是也。四曰「轉注」，二字互相註釋。如老、考之類，「老」即「考」，「考」即「老」也。或以轉注為漢劉歆所創。五曰「形聲」，取其聲相似也。如江水之聲哄然，則以「〰」為形，以「工」表聲，而作「江」（音剛）字；河流之聲呼呼然，則以「〰」為形，以「可」表聲，而作「河」字是也。六曰「假借」，假借者，一字兩用。如「令」為縣令，命令亦為之「令」；長為「長大」之「長」，又為「尊長」之「長」也。有此六法，迭相組合、變化，其用乃無窮矣。

▍第三節　字之整理

夏、商、周三代之中，對於文字學上之貢獻，以史籀最為有名。史籀者，周宣王之史官；始變古文，別創新體以趨簡便，著《大篆》十五篇。大篆者，對秦之小篆而言；或又因其為史籀所創，稱為籀文。

秦併天下，以七國文字異形，丞相李斯乃取其與秦文異者罷之，而作《倉頡篇》。中車府令趙高作《爰歷篇》，太師令胡毋敬作《博學篇》。皆取史籀之大篆為根據，或稍有省改，即世所謂小篆是也。史籀《大篆》十五篇傳至後漢之初，已失六篇。其所餘者亦不傳於後世。《說文》採錄籀文亦僅二百數十字耳。籀文之形比較甲骨文或三體石經中之古文，點畫繁多，不便於用，想亦非宣王時常用之文字也。

此字畫繁冗之籀文，與石鼓文頗有相似之處，故後人謂「石鼓文亦屬史籀之筆跡，為周宣王時所刻者」。至謂「自黃帝時代以後，約千八百年間，文字由倉頡製作以來，至周宣王時史籀始變其文」。以世界文化發達之常理言之，恐未盡合。當必於悠久之歲月中，徐徐推移，進行不斷，逐漸改變，史籀特集其成耳。

由秦入漢，小篆漸變而為秦隸書，為八分書。至後漢，八分、隸體始確立。隸書一稱佐書，便徒隸之用者也。

　　漢許慎從賈逵受古學，以《周禮》、《漢律》皆當先學六書，貫通其意。恐巧說邪辭滋後學之疑也，乃博訪通人，考之於逵，而作《說文解字》，凡十五卷，得十三萬三千餘字。自是小篆薈萃成篇，始得集其大成；然小篆之應用，亦自是廢止矣。

第三章
古代文字研究之形式

　　秦、漢以降，記載文字之金石、碑版漸次增多。從此等文字上溯其發達之淵源，非根據《說文》及鐘鼎彝器之文字，則末由考證。蓋文獻散亡，非止一次；秦始皇更逞焚書坑儒之暴政以愚天下之民。故文化蕩然，三代之《詩》、《書》，大抵歸於湮滅。李斯發明小篆，古文、大篆之字漸歸淘汰。欲觀三代之文物者，非依據鐘鼎彝器之文，蓋難知其真相也。

　　漢許慎著《說文解字》，學者據此足以稽考古文。王鳴盛謂：「凡訓詁當以毛萇、孟喜、京房、鄭康成、服虔、何休為宗，文字當以許氏為宗；然必先究文字，後通訓詁；故《說文》為天下第一種書。讀遍天下書，不讀《說文》，猶未讀也。但通《說文》，即未讀餘書，不可謂非通儒。」可知《說文》之價值矣。蓋學者上考三代，下及魏、晉、六朝，由隋、唐至於現今，折衷於此者多矣。

　　要之，由古文而大篆，由大篆而小篆，小篆變而為古隸，古隸變而成八分。古隸、八分盛於兩漢，故兩漢文字大抵屬於隸與分，而其真傳多在碑碣。兩漢之金石雖不能比於

殷、周，然在魏、晉、六朝之先，尚有高古樸雅之趣。八分再變而章草出，其後製作益廣，有楷書、有行書、有破草、金石碑版皆傳之。故欲究文字之源流者，不可不由此上溯秦、漢，更及殷、周金石之菁英，亦文字之淵海，此古代文字研究之形式也。

三代之金石，以及秦、漢以降之碑版文字，殘缺之餘，尚倖存於今日；雖非完善，要亦至可寶貴。此等文字之創造，在當時非盡出學者之手，故未能悉合軌則。有由鍛工、冶師所為者；亦有出自瓦工、磚匠之手者。以是自太古經漢魏、六朝及於近古，凡各種金石、碑版文字，在學術上占重要之位置者，固所在多有，而魚目混珠之弊亦不能免也。若因其為古代之物，即不詳加甄別，概視以為至寶，則未免為有識者所譏。然有志研究文字者，欲探尋其蘊奧，啟千古之祕鑰，非從此以窺其沿革，其道無由。

如上所述，古代人刻勒繪畫、文字於金石之上，其後漸次發達，至於六朝，關於此等之著錄最多。梁元帝著《碑英》百二十卷，宋歐陽修著《集古錄跋尾》十卷。由是金石學漸成為專門，降及近代，文士莫不侈談金石矣。

第一编　文字源流
第三章　古代文字研究之形式

第二編
書體沿革

第一章 書體總說

　　文字出於伏羲及倉頡之說，學者多信之。是文字在堯、舜以前，已漸發達。但其字體如何，為後人所極需研究者。

　　書體之名，有龍書、穗書、雲書、古文、鳥跡篆、鸞鳳書、蝌蚪文、仙人書、龜書、鐘鼎篆、倒薤篆等。或謂「是等文字雖有傳留，但多出於後人假托，實難確信」。獨是倉頡之製作，據伏羲之八卦及三代金石之文推之，可得其想像，其系統亦最明確也。

　　今分論書體之先，應知許慎之論。許氏有言曰：

　　及宣王太史籀著《大篆》十五篇，與古文或異。至孔子書六經，左丘明述《春秋傳》，皆以古文，厥意可得而說。其後諸侯力政，不統於王，惡禮樂之害己，而皆去其典籍，分為七國，田疇異畝，車塗異軌，律令異法，衣冠異制，言語異聲，文字異形。秦始皇帝初兼天下，丞相李斯乃奏同之，罷其不與秦文合者。斯作《倉頡篇》，中車府令趙高作《爰歷篇》，太史令胡毋敬作《博學篇》，皆取史籀大篆，或頗省改，所謂小篆者也。是時秦燒滅經書，滌除舊典，大發隸卒，興役戍，官獄職務繁。初有隸書，以趣約易，而古文由此絕矣。自爾秦書有八體：一曰「大篆」，二曰「小篆」，

三曰「刻符」，四曰「蟲書」，五曰「摹印」，六曰「署書」，七曰「殳書」，八曰「隸書」。漢興有草書。

又曰：

及亡新居攝，使大司空甄豐等校文書之部，自以為應制作，頗改定古文。時有六書：一曰「古文」，孔子壁中書也；二曰「奇字」，即古文而異者也；三曰「篆書」，即小篆，秦始皇帝使下杜人程邈所作也；四曰「佐書」，即秦隸書；五曰「繆篆」，所以摹印也；六曰「鳥蟲書」，所以書幡信也。

以上二條，為究明文字重要之紀錄。據此則應先就古文、大篆、小篆及隸，明其沿革推移，更就八分、草書、楷書及行書等後世所制之文字解說之。若荒誕之命名，出於後人假托者，及其對學術非關重要者，則一概省略。

古文、大篆、小篆之外，有刻符、蟲書、摹印、殳書、隸書等名。刻符者，周制六節之一。漢制以竹長六寸，分而相合。蟲書者，所以書幡信也。摹印，新莽之繆篆。署書者，凡一切題字皆曰「署」。殳書者，古者文既記笏，武亦書殳；言殳以包凡兵器，漢之剛卯，亦殳書之類也。以上之書，至今日考之，舉非至要。古文、大小二篆之外，隸書亦應注意。隸承前古之統，而下開分、楷、行、草之法門故也。

　　楷、行、草稱為「書之三體」。「楷書如立，行書如行，草書如走」之說，為淺近書論所傳，固不能盡書體之源委。此外有由四體、九體、十體，多至十八體、五十二體、六十餘體，更有及千百體者，巧說害道，識者譏之。

▌第一節　古文

　　所謂古文者，有種種之意義。據許慎《說文》敘，「周太史籀著《大篆》十五篇，與古文或異」之說，則是古文乃大篆以前文字之通稱也。其後，則古文原字之中，混入史籀之大篆，尚通行於周末，亦有少數之字至今尚存，散見於《說文》或鐘鼎彝器，以及最近次第發現之各種古代文字，皆足以為重要之研究資料也。據薛、阮二家《鐘鼎彝器款識》及其他金文書所載之古文，多屬商、周之物，與大篆亦略相似；互相參考，足知文字之沿革矣。

　　綜覽傳於現代之古文，及太史籀所作之大篆，則古代文字之情形不難推想。自倉頡以來，雖時有變化，大抵史籀以前所用者，可見原形文字之一斑。依其所載，則古文亦可以類推也。

　　古文有廣義、狹義之殊，自其狹義言之，則史籀以前文字之通稱也。其後文字研究漸次進步，至晚近著述日多；然尚未集其大成，不無缺憾耳。

　　古文之形，自周末、漢初乃一變，至漢代則有隸書與八分。歷年漸久，前古之書體遂不甚明悉，竟至難以句讀，此勢所必然也。況秦火之後，文獻蕩然無存，其後孔壁所出之書更不易讀，是亦當然之事。孔壁古文之書既出，其字形與當時之書體大異，人均以為駭怪，不能辨認，僅取形似，故謂之蝌蚪文。今人所謂蝌蚪文者，實即如杓形點畫之文字耳。

第二節　大篆

　　大篆又有籀文、籀篆、籀書、史書等名。周宣王太史籀作《大篆》十五篇，以其為籀所作，故稱籀文。其體例格式係據古文而作，與古文或同，或異。「篆」者，「傳」也；傳其物理，施於無窮之意也。今其文散見於《說文》，及後人所蒐集之各種鐘鼎彝器文字中。周宣王時所作「石鼓文」，尤其最著者也。對於石鼓之議論，殊不一致；但屬少有之文字，誠書苑之鴻寶也。其文古樸高華，紹古文之後，而齊整典麗，開小篆之先，以較前古之文字，實有顯著之變化也。

　　或謂「籀文篆書，本屬一體」，此未必然。後漢許慎《說文》序云：「秦書有八體：一曰『大篆』，二曰『小篆』。」據此可知秦代大篆尚通行。周宣王時太史籀變古文

作大篆，由是即通行以至於秦。蓋籀、篆二名合言之，則「籀」指大篆，「篆」指小篆。分言之則一「篆」字可概括大、小篆也。

▌第三節　小篆

　　小篆一名秦篆，秦丞相李斯所作。秦始皇滅六國，統一四海，其時天下漸多事，文書日益繁縟，乃命臣工創新體文字。於是丞相李斯作《倉頡》篇，中車府令趙高作《爰歷篇》，太史令胡毋敬作《博學篇》，皆就史籀大篆略加省改而成。（一說下杜人程邈，獄吏也。得罪，始皇繫之雲陽獄；在獄中作篆。）小篆又一名玉筋篆，以筆致遒健得名。

　　古文變而為大篆，大篆變而為小篆，小篆形體均取省略，而字數則日增，以應時代之要求。秦權、秦斤、秦量等文字，足以考見時代之推移、文字之變化，與改繁為省之歷程。此大小二篆之製作，在中國文化史上，甚關重要，無論史學或字學，皆有重大之關係也。即專就書法論，如僅觀後代之文字，而不追溯文字之淵源，亦不能研究其之極致，徒為書匠而已。

　　秦始皇東巡，勒石以頌功德。立碑凡六：即嶧山、泰山、琅邪、芝罘、碣石及會稽之刻石是也。其存於今者有二：其一為琅邪臺刻石，一即泰山之殘字也。

　　琅邪臺刻石今所存之拓本，有十三行本、十二行本、十一行本三種，蓋依摹拓時代之先後而殊。泰山殘篆原石，今尚存泰廟中，遊泰山者，可覓得之。

　　此二種為小篆時代石刻，純粹秦代之文字也。凡欲研究秦代文字者，必由此種秦碑及五權銘等，方能窺見其面目。

　　嶧山之碑不傳於今，上所載者，南唐時徐鉉所摹，非秦代之原碑也。《庚子銷夏記》云：「杜少陵詩已云：『嶧山之碑野火焚，棗木傳刻肥失真。』在唐時已不見石刻矣。宋人董逌謂：『曾見殘缺本，氣質渾重，有三代遺像。』原石邪？棗木傳刻邪？予有徐常侍摹本，其門人鄭文寶於淳化四年刻之長安。精神奕燁，常侍自謂：『得思天人之際。』良非過也。舊稱『徐鉉善小篆，映日視之，書中心有一縷濃墨，正當其中；至曲折處，亦無偏側』。其妙如此，惜不見其手跡耳。」

　　徐鉉之摹本，固不能畢肖李斯之文字。然欲知秦代小篆之真面目，自不可不觀當時所刻之金石。秦代金石文字之現存者無幾，此等摹仿本不可謂非研究小篆文之絕好資料也。

　　五權銘與秦碑皆為研究小篆者重要之資料。秦權、秦斤、秦量均見於《積古齋鐘鼎彝器款識》。近出秦度，其風格亦與之相似。所當注意者，凡古代文字之刻諸石或勒於金者，各有其特殊之格，此屬自然之結果。甲骨文字、瓦當文字、木刻文字亦各有其特種之姿致也。

秦權、秦斤、秦量之文，論者多謂為「古隸」。蓋秦代文字變化甚速，其國祚又甚短，僅十五年，漢代即勃興。通觀史蹟，則秦直可謂姬周及西漢中之過渡期也。其所創之文物，有待於後代之革新。即以文字而論，既已變大篆為小篆，復作隸書。然至漢代始益趨於整齊。故秦權、秦斤、秦量等文字尚帶篆勢，不過開漢隸之先，此尤足想像程邈等所作秦隸之姿態也。即以五權銘與泰山殘石比之，其筆畫稍臻方正，多屬篆勢；較之漢代篆書，猶為近古也。

第四節　隸書

隸書為秦程邈所作。邈乃縣之獄吏，得罪始皇，繫於雲陽獄中，覃思十年，損益小篆，作隸書三千字，上之始皇；始皇用之，拜為御史。其時政務多端，文書日繁，錄事難於專依篆書，乃將古文改易筆畫，即斟酌古文、籀文、小篆等之點畫，而形成一種簡捷之書體。佐書之名，即由之而起。班固曰：「隸書者，施於徒隸之謂。」又隸書一稱左書，左書即佐書也。

隸書乃由大小篆以及古文變化而出者，故欲知隸法者，不可不知篆法。篆、隸二體，實為書學之淵源。其後八分、楷書皆由此分歧而出。漢代多隸書名家，故世有秦篆、漢隸之稱。

第四節　隸書

秦代之隸書，如秦權、秦斤、秦量等，實由篆書蟬蛻而成。隸書之過渡時期，已如上述。漢代之「五鳳石刻」為隸書之最古者，開八分之姿態，尚存有大小二篆之意度。

一般稱為隸書者，有秦隸，有漢隸。而漢隸之中，又有古隸、八分之別；因而隸書名稱所概括之範圍，有廣狹之不同。自其廣義言，則八分可混入；然由文字之沿革上論之，則隸書與八分有異，當然亦有區別。更詳論之，則秦隸與漢隸（八分未成立以前之漢隸）亦應有別，其中系統，承學之士所宜詳究者也。

古隸即八分以前之隸書，其代表之作，則為秦權、秦斤、秦量及漢五鳳二年（西元前五十六年）刻石，漢孝成廟鼎，天鳳三年（西元十六年）「萊子侯刻石」等，於此可見八分以前古隸之面目。

古隸之風格帶篆勢而有古意，較後漢所行之八分書為古樸。此八分之少波磔，是其特徵之一。此書體即為八分之淵源，漸開妍美之風，遂至成古體與八分之二系也。孔文父鐘（建安三年）、好畤鼎、孝成鼎、日利千金鼎、大官壺等，兼有小篆、古隸之趣，陶陵鼎、承安宮鼎、銅鼎、菑川太子爐、杜陵壺等，由秦權、秦量等脫化而在古隸之域矣。又如陽泉使者舍熏，則自成一格，橫長有波磔。其他如大吉壺、延光壺、更甲壺、嚴氏壺、陽嘉洗、大吉昌洗、長宜子孫洗、宜侯洗、章和洗、中平洗、初平洗、永建洗、富昌洗、

富貴昌洗、宜子孫洗、大吉羊洗、董昌洗、平陽侯洗、漢安
魚鷺洗、雙魚富貴昌洗、吉羊洗、雙魚永建洗、漢水肉匜、
建昭雁足鐙、龍虎鹿廬羊鐙、永元雁足鐙、林華觀行鐙、耿
氏鐙、漢尚浴府金行燭鐙、漢固陽侯甋、漢元延銅（小盆）
等，或出秦篆，或入八分，或開章草，或導楷法，極多變
化，由此足見兩漢時代書體變化之痕跡也。

　　永建洗及富貴洗文字，《積古齋鐘鼎彝器款識》編入後
漢時代，雖兼篆、隸二意，然其方正與秦代及漢初之文字無
異，可見八分或楷書之起源也。在書學上，秦、漢金石甚居
貴重之地位，原石之存於現代者，以漢碑為最多。漢碑中
「朱君長」三字，與「天鳳石刻」，足見古隸之面目也。

　　古代文字保存至今者，或刻之獸骨，或鑄於金石；此外
玉、石、瓦當之類，不一而足。其文字之風格，因時代而
異，自不待言。即同一時代中所刻者，其姿勢亦不相等；因
地域之不同，而其文字之形貌、神韻，生多少之差異。大抵
後世文字之風格姿致，其淵源無所自，故不能究其所由來。
如流傳於社會之俗體文字，不問而知出於後人之手也。

▎第五節　八分

　　古文變而為大篆，大篆變而為小篆，小篆變而為隸書，
隸書變而為八分，八分變而為章草，若楷、行、草書，則

後世所創而通行於現代者也。嚴格論之，隸書與八分原不相同，此亦如大篆與小篆之差。蓋八分者，由古隸而漸生波磔，歸於齊整，成為姿致遒美之字。後世對於八分之名，頗多異義，或謂「因其書體之格式有如『八』字，點畫分背為文，故謂之『八分』」。其說略為有據。按《說文》：「『八』者，『別』也」，象分別相背之形，左右ノ丶，互有相背之意。又按《說文》：「『公』者，平分也；從『八』『厶』，『八』猶『背』也。」段玉裁曰：「八厶，背私也。」韓非子曰：「背厶為公。」是「八」字有分背之意明矣。其原始創作之人，有疑為始皇時之王次仲；因其產生之時，在隸書後，章草前也。

在漢代隸法之中，已有足認為八分、章草、楷書之起源者。八分、章草、楷書之類，固非一朝所能創作，且自草書及楷書之意義觀之，亦有疑點。蓋篆書中有楷篆，亦有草篆；隸有楷隸，亦有草隸。故八分、章草，以及楷書產生時代之先後，極難定論。雖然，就傳於今日之章草考之，則古隸變為八分，八分變為章草，殆無疑義也。再就今日所流傳之八分及章草書，互相對照，其筆法波磔之勢，略相似。

天鳳三年「萊子侯刻石」文字，乃古隸極精之品，近代書家雖間有非議，然斷非後人所能偽造。若與天鳳三年刻石，及「朱君長」三字並觀，方能見古隸之面目，及漸開八分變化之痕跡。試更取「禮器碑」及「西嶽華山廟碑」，以

及其他漢代諸石刻文字比較之，則古隸與八分之殊異，不難辨析也。

八分書中代表之作，如上所述之「禮器碑」與「西嶽華山廟碑」等，皆學書家所視為瑰寶，殆無人而不知其為神品也。就文字而論，殷、周而後，以至漢、唐之際，凡刻勒於金石上之碑版文字，在字學上占重要之位置，足以為時代之代表，而書法又足資後人取法也。

漢「朱博碑」、「天鳳石刻」、「嵩岳太室石闕」、「北海相景君碑」、「楊君石門頌」、「巴郡太守樊敏碑」等，或謂應歸於古隸系統之下者，然就其波磔之勢而論，則又似應屬於八分書，蓋當文字沿革上之過渡時期，故其書體，有先後錯出之象也。

此外尚有一說，謂「八分皆屬毛弘之法」者。八分之名稱，《同文通考》所論，甚為簡約，茲錄如下。《書苑》云：「李陽冰謂『秦始皇時上谷王次仲制八分之書』。」郭仲書亦曰：「小篆散而八分生，八分亡而隸書出。」然則，其體蓋創於李斯小篆之後，程邈隸書之前，即始於秦代也。然觀《水經注》所載，則秦王次仲所作者乃隸書，非八分書，其體蓋起於前漢之末。又八分之名，或有取八分之篆，二分之隸而言。或又以其在八體之後，故名八分。其說紛紜，莫衷一是。又《佩觿集》謂，「勢如『八』字，有偃波之文，故名」。

第六節　章草

　　後於八分隸者非楷書，乃章草也。古人書論或謂「因其出於漢章帝時，故曰『章草』」，此說之謬誤，前人已有辨正之者。蓋此乃謂「用之於章程文書之上者」，故名章草，即由八分隸更簡約其點畫，以便於書寫之體也。試觀章草中所有波磔之勢，八分隸之痕跡尚顯然存留。

　　關於各種書體起源之說，議論紛紛，末由折衷。《事物紀原》云：「蔡邕作章草，劉德升作草書。」王右軍曰：「其先出於杜氏名伯度者。」趙一謂：「興於秦末。」或曰：「漢時杜伯度所作，因章帝好之，故名章草。」韋誕謂之「草聖」，漢興而有之，不知誰所作。《書斷》則謂為「如淳所作，起草為稿，草書蓋起於此」。又云「漢興而有章草書，不知作者姓名，章帝時杜伯度、崔瑗、崔實皆工。杜操，字伯度，善草書，章帝愛之，命上表亦作草字，謂之『章草』」。又《同文通考》謂「草書始興於秦諸侯爭長之日」。或謂「起於漢初，此書出於隸書之體，或又以為起於漢代」或謂「章草乃後漢杜操所作，或以此為草稿之書體，以其通用於奏章，故有此名。或以此體初名草書，自張伯英有今之草體出，分而稱之為『章草』也」。但就文字變遷之跡觀之，上說之是非自明。

　　所謂草者，有草創之義。草書之名，出於草稿之意，已

有定論。《書傳》、《四體書勢》（衛恆）、《草書勢》（崔
瑗）等皆足參考。「章草出於急就章」，前人亦有言之者。
古代記錄章程文書，倉促之際，所用之文字，未必悉工，不
難想像。則隸書與八分，以及章草之關係，可以知矣。

　　要之，西漢乃古隸時代，東漢乃八分時代，章草之筆
意，近於有波磔之八分。且各字獨立，與後世草書之連綿接
續者不同。於此可見，八分與章草有密接之關係也。史孝
山所書《出師頌》，為此體之最整齊者，足為書家取法。其
外如後漢張芝〈芝白帖〉、吳皇象〈文武帖〉、晉索靖〈月
儀帖〉等，觀之可知章草之大體。今所傳者不多，但注意是
等少數之章草，觀其氣格渾厚，與後世草書不同，可想像章
草創制時，皆具有渾樸之趣也。或謂「後漢張芝、張昶兄弟
亦善章草，時有令名，皇象、索靖、崔瑗、蕭子雲輩則其亞
也。又衛瓘采芝法兼行書，謂之『稿草』，羲之獻之書，謂
之『今草』，結構微妙，謂之『小草』，復有所謂『游絲之
草』，蔡君謨以散筆作草，謂之『散草』，亦曰『飛草』」。
後世漸生變化，草書遂有種種名稱。大抵皆有淵源，尋繹其
脈絡系統，則知章草在楷書（今人所稱之楷書）之先，已占
高位置矣。

▌第七節　楷書

今隸亦稱「楷書」。「楷」者，法也，式也，模也。草書之名出於草率、草稿，楷則反是。篆隸俱有草體，其工整者當然可視為楷。雖然，今所言之楷書，則屬現今通常之體，例如虞世南之「孔子廟堂碑」、歐陽詢之「皇甫君碑」等是也。

《書斷》云：「八分本亦稱為楷書。」然今人之所謂楷書，則筆畫端方，波磔勢少，與八分不同也。按楷書由古隸之方正，八分之遒美，章草之簡捷等脫化而來。唐顏真卿、柳公權出，乃截然與古文異其姿致，此所以成有唐一代楷書之風格也。

《晉書・衛恆傳》云：「上谷王次仲始作楷書。」劉向《列仙傳》則謂「上谷王次仲作八分書」。主張不同，即就八分、楷書而言，亦有異論。趙明誠《金石錄》稱隸書為今之楷書或真書。關於王次仲之歷史，亦不一其說。或謂「漢靈帝時之王次仲與秦代上谷太守王次仲不同」；一說「王次仲為章帝時人」。

通常則認為後漢時王次仲以楷法作隸，一稱「楷隸」，而後人則稱為正書。以文字之變化推之，古隸、八分、章草通行之後，更入於整齊端方之時代，改其間架，變其結構，而生出今之正書一體，此自然之趨勢也。今觀唐代端方楷書

發生以前，溯魏、晉、六朝以至漢末，數百年間之文字，有與八分、楷書筆意相錯雜者，如魏之鍾繇「賀捷表」，其法度可稱為正書之祖也。

晉、魏以降，以書成名者漸多，製作益臻宏博；故當漢末，六朝之際，在書學上別成為一時代。今就此時代之楷法，判其變化之跡，則漢末為創造期，魏、晉為繼承期，可得分別而觀也。在此期間之內，南北朝各有顯著之系統與特徵，不容忽略視之。然在楷書之沿革上論之，漢末實為其創製期，魏、晉、六朝乃極其盛，隋、唐始集大成。歐、虞、褚、李、顏、柳皆一時之大宗也。

▎第八節　行書

張懷瓘《書斷》云：「行書者，乃後漢潁川劉德升所造，即正書之變體，務從簡易，相間流行，故稱之『行書』。劉德升即行書之祖也。」又曰：「夫行書者，非草，非真，離方，進圓，在乎季孟，兼行草者謂之真行，兼草者謂之行草。」然所以名行書者，乃於正則書體而外，更有通行書體之意，其說較為適當。

據一般之意向，謂「行書出於楷書」；或謂「八分趨於簡捷而成章草，於是遂疑行書亦為趨於簡捷之楷書也」。然行書非必專依楷書變化而來，且行書中亦存有隸書、八分、

章草等筆意。大凡一書體之開創，須經過許多時日，歷幾多推移，始得完成；絕非一時代、一個人新創一種書法，遂能遽使天下之文化發生變化也。

行書出於後漢，魏初胡昭、鍾繇並師其法，胡肥、鍾瘦，各得劉之一體。然千古名蹟，今已不能見其真跡，僅尋其系，繹其統，乃可想見其面目耳。

魏碑發揮古隸、八分、楷書之特長，而成為一體。此時代通行之書體，已開今行書之源，殆無容疑。

第九節　草書

草書一稱破草，由篆、隸、八分、章草，因襲許多古文之變化而成。但其大部分乃章草或行書之趨於簡捷者。其有連綿之勢者，謂之「連綿草」；奔放自在者則謂之「破體」。對章草而言，亦有今草之名。世稱張懷瓘變後漢張伯英、崔瑗父子之章草而作今草。

第二編　書體沿革
第一章　書體總說

第三編
書法述評

第一章　書法總評

　　漢人碑刻，書者多不署名，名蹟雖多，莫能定其誰屬，唯覺各極其妙，各極其趣而已。

　　隋代以前石刻有人名可考者，南朝以「瘞鶴銘」之陶貞白為第一，「蕭憺碑」之貝義淵次之；北朝以雲峰山諸刻之鄭道昭為第一，「華岳廟碑」之趙文淵次之；久有定評。此外，「嵩高靈廟碑」之寇謙之，「孫秋生造像」之蕭顯慶，「始平公造像」之朱義章，「石門銘」之王遠，「吊比干文」之崔浩，「李仲璇修孔子廟碑」之王長儒，「太公呂望碑」之穆子容，「報德像碑」之釋仙均有名，尤以陶、鄭為足稱。長洲葉昌熾云：「鄭道昭，書中之聖也；陶貞白，書中之仙也。」又云：「鄭道昭雲峰山上下碑，及『論經詩』諸刻，上承分、篆，化北方之喬野，如篳路藍縷，進於文明。其筆力之健，可以剸犀兕，搏龍蛇，而遊刃於虛，全以神運。唐初歐、虞、褚、薛諸家皆在籠罩之內，不獨北朝書第一，自有真書以來一人而已！」誠哉是言。

　　王羲之書名千古，宜無可論，實則碑刻無傳。〈蘭亭集序〉聚訟紛紛，閣帖棗木所刻，輾轉翻製，面目已非；時至今日，亦有異議矣。

　　唐初歐、虞諸家，工力悉敵，各擅勝場。王知敬「衛景武公碑」亦足追蹤。其後有李邕、顏真卿、徐浩、柳公權均屬大家，為世膾炙。

　　中國學術，至唐皆臻發達，書法亦然。有唐一代之書，蔚為大觀，其勢力至近代北碑代興，始漸減退。

　　窮則變，變則通，一定不易之理也。書至唐而極盛，趙宋難乎為繼，其道窮矣。蘇、黃、米、蔡諸家，遂不得不另出手眼，宋詩之於唐詩，同此一例，蓋時為之也。茲數人者，承唐之後，各樹一幟，皆稱大家。

　　綜觀書法遞演之史，南北朝最稱複雜，亦最多變化，猶子學之於戰國也。李唐天下承平，書亦有雍容氣度，宋、元、明三朝各極其變，各有其妙。清代學術挹前古之餘波，而各有其一體，書法亦如之。學者於此可以觀世變矣。

▎第一節　三代人書法

　　古代文字為人所發現者，以甲骨文為最古。清光緒二十六年（一九〇〇年）在河南湯陰縣附近之小屯村地中掘出獸骨、龜甲，刻有文字，大者尺餘，小者數分；計有數萬片之多。小者刻一二字，大者數百字。此我輩考古之最好資料也。

　　甲骨文為遠古遺物，曾經多數學者考證，毫無疑義。但文字之辨識，及此種奇怪刻物之用途，則一時不能判斷。甲

骨文掘出後，即為學者所注目；無論原物或拓本，俱視如拱
璧。當時有王懿榮者，自謂能讀其文，斷定為殷朝卜筮所用
之刻辭，曾得學界所承認。邇來中國及日本學者仍在繼續研
究中也。

　　甲骨文掘出後，考古學家劉鶚、羅振玉二家收藏最多；
約四千片，曾出有拓本，公布於世。其歸於中國及日本、
歐美之學者、學校、博物館、好古家及豪貴之手者為數亦
不少。總其數量，不下數萬片之多，現在古玩店中尚時有
發現。

　　於甲骨文發現之時，有歐洲及日本人士旅行甘肅之敦煌
等處，復發現記於木簡、紙、帛上之文字。據學者之考證，
斷為漢代軍人傳遞之書札。雖非刻鑿而成，然為當時之真
跡，則毫無疑義。

　　秦以前之文字，除金文外，則無多發現。所謂金文者，乃
刻鑿或鑄造於金屬器具上之文字也。金屬器具之品有鐘、鼎、
樽、卣、壺、爵、觚、觥、敦、甌、彝、匜、罍、盤、戈、
戟、斧、劍等禮器或武器。其文字凹入器面者，稱為「款」，
凸者稱為「識」；以其附於金屬器具之上，故謂之「金文」；
或加「鐘鼎」二字，稱為「鐘鼎文」或「鐘鼎款識」。

　　貨幣上之文字，亦為古代金文之一種。上古之貨幣多用
貝，故現代通行之字如財、貢、貧、貪、販、貯、貲、資、

貴、買、賣、費、賃、貸、賄、賂、賭、賊、賜、贈、贓等字，凡與財產有關係者，多從「貝」。其後冶金術進步，乃改用金、銀，以濟貝貨之不足，而為交易之媒介。古貨幣之存於今者，有刀形、鏟形、圓形等狀。有具備文字者，亦有無文字者，其名稱亦有金、貨、幣、泉、布、刀、錢等變遷。但貨幣文字究屬少數，於文字學上尚不見重。所謂泉布文者，乃細而瘦之篆體，士子多喜摹之印章上也。

此外周代及以前之文字，存於今日者尚有錄（印章）文。唯鐘鼎之類，後世頗多偽造，如印璽等各類出土物，偽造更為容易。其真偽鑑定，頗為困難。

周代石刻之文字，有夏禹之「岣嶁碑」、「壇山刻石」、「比干墓題字」、「延陵吳季子墓碑」等，然皆難於徵信；又如「石鼓文」，乃古代石刻文中之最重要者，然議論紛紜，莫衷一是。或謂「其製作時代，當在周初」；或謂「不過六朝之物」。據本書所論，則定為秦代之物，大抵在秦統一以前，周末時作也。

此時代之文字，以鐘鼎文為主要，祭器、禮器為人所尊重，凡遇國家有大事須存紀念者，則鑄為鐘鼎，刊文其上，以冀傳之百世，流播無窮。其撰文書寫之人，率皆一時名手，故彌足珍貴。然每值朝代鼎革之際，戰亂頻仍，古物重器保存甚難。其幸逃兵火之厄者，唯少數埋藏隱匿之品物，

或隨宮廷灰燼之餘以淪沒於地中者；迨至數千百年後，始再發掘出之。清朝發現尤多。因清代之君主雅好收藏古代文獻，故當時臣民盡成風尚。且海內承平，優遊逸豫，得以閒暇之時日，以從事於考古之學，故對新發現之古器物，無不注意保存也。

外人嘗謂「中國古文字之圖書館在地下」。蓋中國北方雨量甚少，空氣乾燥，地面覆以黃土，雖偶降雨雪，地下埋藏之物不易潤溼；即木片紙帛之類，亦難腐化。所以經二、三千年以上之發掘物，有如鐘、鼎等，其器面所刻寫之文字，猶能不失原形，令人易於辨認也。

第二節　秦人書法

秦始皇統一天下後，更進而整理文字，後世稱之為小篆者是也。其字體為《說文》之主文者，有九千餘字。秦人之筆跡現存於今者，有如下列：

泰山刻石

秦始皇二十八年（前二一九年）登泰山，立石刻文，以記功德。後十年，二世皇帝亦登泰山，重有刻文。唯始皇所刻旋遭毀滅，二世之刻文，明朝拓本僅存二十九字，原石至清代亦毀於火，其殘石則保存於山麓岱廟中，僅存十字。

琅邪臺刻石

秦始皇二十八年更歷東海沿岸，至琅邪臺，亦立石刻文。其後二世復續刻之，如泰山之例。始皇刻文僅存其末數行，二世所刻者，清中葉尚存全部，惜今亦遭毀滅。其文字與泰山刻石同為小篆之模範也。

嶧山刻石、會稽刻石、碣石刻石、芝罘刻石等

與上二刻石有同樣之歷史。碣石刻石早已不傳；芝罘刻石則僅留翻刻十數字，真偽莫明。嶧山、會稽二刻石字畫雖明了，實為南唐徐鉉所仿造，是否與原刻相符，不可得而知也。

始皇及二世刻石之小篆，世傳皆為李斯所書，然《史記》未言及之，真偽莫能明也。泰山、琅邪、嶧山三碑皆同年所刻，然以今拓本觀之，泰山、琅邪二石略同，嶧山之書法則稍異，與唐、宋時代之小篆相似。會稽與嶧山殆屬同筆。

此外秦之書體真跡傳世者，尚有瓦當及權量銘，此種刻字，有始皇之詔，有追刻二世皇帝之詔。何人所書，則不能明了。或謂「亦出李斯手筆」，然考證未確，尚難判定。此種刻文，頗多發現，但偽物甚多，是在識者分別取捨而已。

秦權量之刻字，大別之為二：（一）謹嚴之小篆體；（二）草率之隸書體。除此兩種而外，或亦間有介乎此二體

之間者，殆草體也。據吾人理想之推測，秦代所通行之文字，即為小篆，則其所刊布之權量銘文必一律採用。然權量者，天下公用之器也，當時既未能劃一法制，統歸中央政府發行，各地方機關可以隨時、隨地製造，故其文字之體格、刻工之精粗，亦未能整齊一律。有時或因需要甚急，迫不及待，勢不能遵守謹嚴之小篆文，或依刻工之手，隨意為之而已。故權量於書法變遷之研究上，亦成為一種貴重之資料也。

隸書者，亦秦代所創也。或謂「秦行苛法，獄事繁多，始發明此種簡易之書法，以便徒隸之用。故名隸書」。一說「程邈在獄中，費十年之思想，發明此種適於速寫之隸書三千字；上之始皇，被採用焉。此非正體文字，故稱隸書」。或說「王次仲有穎才，未弱冠能變倉頡之書為隸書；始皇時，官務繁多，小篆不便於速寫，故喜王次仲之新書簡便適用，遣使召之，不應；始皇大怒，捕之，押檻車中，化大鳥飛去，二翮落西山，其處今有大翮山、小翮山」云，此說未免近於神話。

小篆（古文、籀文亦在內）為曲線圓寫之書體，隸書則為直線多角之書體也。在造字之初，象形、指事務欲表其事物，取圓形之筆法，較易描摹；其後為便於書寫起見，乃不得不省約其筆法，減少其曲折之處，此為當然之過程也。即

以殷墟甲骨文論，亦間有率易常體之書法，包含後世篆、隸二體，其轉折處，尤近隸書；又鐘鼎文中亦有純隸書體者，如齊公棺有隸書為志，是其例也。

三代之印璽亦有隸書筆意。貨幣之文字，如「即墨刀」等亦用隸書體之直線點畫。蓋堅硬之物，刻字其上，使用曲線不如直線之易，即各種雕鑿亦然。所以其後隸書有繼起之必要也。（以上所謂隸書，非指後漢所出之八分隸。）

隸書為多用直線之書體。文字發達之後，為便利起見，早應改革。唯因美觀之故，仍多使用曲線之篆體，不能直用隸書。篆、隸兩體混用之書，古時當有之，不過未傳於後世。必謂「隸書為秦始皇時發明之一種簡易書法」，則漢儒附會之說耳。

「石鼓文」為歷代書家所推為古篆之極致。掘獲於陳倉（今陝西省寶雞縣）之草莽中，自唐以來，為考古家所珍重，與始皇各種刻石同為篆書之模範，原石今保存於北京。

石鼓在當時究作何用，殊難確定。原石高約三尺，直徑約二尺許；作鼓形，計共十枚。字刻於四周，全文七百餘字。傳至唐代，字多漫漶，不能窺其全文之意義。宋代拓本尚存四百六、七十字，至今則僅存二百數十字。

石鼓之書體乃史籀大篆，比小篆字畫更繁，書法遒勁而有韻致。石鼓文之內容，據多數學者之研究，謂「記載某王

狩獵於岐山山麓之事」。其時代則眾說紛紜，未歸一致。或謂「字為籀文，乃史籀之筆，是宣王時物」。或謂「周代王侯狩獵記事之用」。關於此種考證，著有種種專書。以字體考之，則大致與秦篆相似，若謂「為始皇整理文字以前之物」較可信也。瓦端圓形之部，謂之「瓦當」。其上誌有花紋，或凸起之文字。大抵吉祥頌禱之詞，或宮殿之名。秦代宮殿之瓦當，至今尚多發現，其文多為小篆體，亦有用隸書者。漢代之物則傳留更多，而偽造者亦不少。此外古磚亦多刻有文字，足為文字學上考古之資料。此類專書，亦多編纂行世也。

▎第三節　兩漢人書法

前漢文字之存於今者，除瓦當及錄印之外，其他之遺物頗少。宋歐陽修蒐集金石文，著《集古錄》，亦未載有前漢文字。經元、明以至清代，西漢之金石文始次第發現。最近敦煌掘得木簡，西漢文字之真相始豁然大明也。

西元一九〇〇年以來，歐洲人及日本旅行中國之西部，常發現古代之筆寫真跡。其最初發掘，則於甘肅省之敦煌縣，得木簡漆書，蓋漢武帝時物也。考其書體，實受秦隸之影響而稍變其體格。漢代文字變遷之跡象，於是可尋矣。其特異之點有五：

- 由始皇「權量銘」之方形秦隸，變為素樸之漢隸（一名八分書）。
- 筆法簡捷，點畫亦多省略。
- 後之草書，及楷書之形態，已見萌芽。
- 使用毛筆之跡已明，而其用筆運筆之法亦能看出，利用毛筆之彈力，漸次精巧。
- 其筆法與後世書家所說篆、隸、行、楷，無特殊之差別，蓋由各種書體混合而成者也。

　　敦煌縣南有鳴沙山，其山麓三界寺之傍即莫高窟，有石室千餘，四壁皆佛像，世稱千佛洞。西元一九〇〇年寺中道士於掃除之際，偶破其壁，探其內部得一藏書室，自漢至五代之書籍、碑版及手鈔之書，貯藏極多。英人史坦（Marc Aurel Stein）聞之，前往收買，運回英國，藏於倫敦博物館。法人重行蒐集，運回其國，以供學子之參考。其後為中國北京政府所聞，嚴加取締，並蒐集其殘餘者保存之。自此以後，各國人對於多處發掘事業，皆有企圖，從此蠻荒僻陋之西域，為各國考古學家探險之競爭場矣。

　　漢代之金石文，於文字變遷論證上，尚非十分重要，姑從省略。磚瓦文字變化多饒趣味，發現頗多，不再贅述。

　　漢代之石刻高華典貴，今所知者，以前漢五鳳二年刻石為最古，乃一尺許之方形石也，文僅十三字。其次則為有名

之天鳳三年「萊子侯刻石」，高一尺七寸，寬二尺四五寸，全文十五字。此兩石文字略似後之八分隸，但無波磔，可稱漢隸之古標本。前漢之隸書，高古渾穆，以無波磔見稱。

秦以來之隸書，多用方筆，至前漢末稍成斜方，至後漢更甚，同時用筆，點畫亦漸趨巧妙。蓋前漢隸書之點畫，有如兒童之用筆，其後漸次進步，執筆正直，起筆、止筆、波磔等，亦能逆筆突進，或捩，或押，或浮，種種巧技，故用筆之變化，至後漢進步殆達極頂。後世用筆、點畫之變化，可謂包羅淨盡矣。

書法之巧妙，與其所用之工具，至有關係。所謂書法工具者，即筆、墨、紙等是也。

- **筆**：同一紙、墨所書而字形有硬、柔、大、小、長、短等之不同，即因所用之筆不同所致。
- **墨液**：同一紙筆，而寫出點畫有異者，即關乎墨液。
- **紙等**：書於紙、布、帛，或木簡、竹簡上，其點畫不同，用毛筆所書與用刀錐刻鑿之點畫亦不同，更不待言。同一毛筆所書而所用之紙物不同，則筆跡亦不能一律也。

紙、墨、筆起源於何時，此殊難斷定。然就其他文化發達之歷程言之，則毛筆之發明，當在秦以前，其構造之精良，至漢始臻。紙之使用亦至漢始盛。至於墨則近代始發

明，否則古時可不必用漆書也。布、帛及木簡古時與紙同用。三者尤以筆為重要，筆至後漢時，其使用已與今日無大差異，漢人用毛筆所書之點畫變化，已極其巧妙。觀敦煌木簡之真跡，便可證明之矣。

漢代最發達之書體，為有波撇之八分隸及章草。楷書亦漢代始萌芽，唯當時所謂「楷書」尚未脫隸書之痕跡，其完成今日整齊之形態者，當在六朝時耳。章草之遺蹟，觀敦煌木簡，可見一斑。章草因連寫之故，點畫省略，方形成為圓形，而畫之終點，往往撥出似八分隸；此章草之特色也。至於碑、碣之類，則為慎重起見，未見有此草率之書體。蓋所謂章草者，章、疏、尺牘所用之日常書體也。其尺牘之真跡，亦間有流傳於後世者。刻於木、石之法帖，幾經傳寫，往往雜有後人之筆意，已失古人之真趣矣。

後漢章帝擅長書法，晉代鍾繇妙擅章草，二氏筆跡亦有遺傳。其書脫胎於八分，而波磔之風格殆與後世草書無異。然以之與敦煌石室之木簡相對照，則知後世法帖中所刻者，或已失其原形，亦間有為後人仿效者。

書法至後漢時，有突然之進步，蓋文房中所用之工具，均已次第完備。除供記錄、通訊等實用目的外，在美術方面亦有價值。若用刀、錐刻於木、竹者，則無點線之變化，亦乏墨色之光采；構成美的條件既不多，必不能如真跡之引人

興味。如用毛筆書於紙、帛之上，筆法之肥瘦、遲速、濃淡、枯潤、方圓、轉折等複雜之意，可一一呈露，奕奕有神，而美醜巧拙之差等亦較著。此可為鑑賞之對象，與雕刻者大不相同也。

書法之巧拙，在古時原不甚注重，故刻石上亦不題書者姓名。題名之風，始自後漢。蓋古時文房之器具不全，無人肯費多量之時間與精力以練習此道也。至漢時，紙、筆、墨等工具次第發明，書之巧拙易見，且能書之士漸為世人所尊重。名之所在，眾爭趨之。如所謂池水悉墨，精思書學三十年之鍾繇，禿筆滿五籠之智永等名家次第輩出，於是書法遂成為士人之重要科目，專門藝術矣。唐代繼起，尤重楷法，且定為登庸考試之科目，無數年輕人之前途，繫於書法之工拙，此種風氣開自漢代，至唐始極盛也。漢代石刻中，其書法為後世所珍重者，為「石門頌」、「乙瑛碑」、「禮器碑」、「西嶽華山廟碑」、「張壽殘碑」、「孔宙碑」、「史晨前後碑」、「郭有道碑」、「夏承碑」、「李翕西狹頌」、「郙閣頌」、「石經碑」、「韓仁銘」、「曹全碑」、「張遷碑」等，競秀爭妍，各極其趣。

漢代立碑之風極盛，故後漢二百年間，碑、碣甚多。至於今日，已歷兩千餘年之久，尚有完善之拓本百餘種傳世。其漫漶毀滅者，尤不可勝紀。而碑、碣以外之文字，留存者

亦不少。此種碑、碣，率為工整之隸書，當時普通應用文字究作若何之形態，反無從考查。徒令後世研究文字學者，生各種之臆斷，直至敦煌石室之古物發現，各種臆說乃一掃而空也。

　　自近世機械發明，交通便利，各地之碑、碣容易蒐集；且印刷之術進步，即從前萬金所不易獲得之原拓本，亦可製版影印，不差累黍，所以書學研究，極為便利。昔宋代朱子自謂「青年時僅集得十數種之碑拓，便視同至寶」；明之學者欲得孔廟漢碑，求之多年而不獲，此等皆當時存在之碑，其新拓本尚且蒐集困難，其他可想。至今孔廟漢碑原拓十五種，價值不過幾十元；宋拓影印者，亦只值幾十元以下。視蘇東坡當時僅得《漢書》之膽本一部，便與貧兒暴富，不勝其喜者，則今日讀書之便利，實遠勝昔時矣。

第四節　三國人書法

　　魏繼漢祚，僅四十餘年，文字無甚顯著之變遷，僅承漢代之餘波而已。

　　黃初元年（西元二二〇年），魏公、卿、將軍為其主曹丕上皇帝尊號立碑，同年更立「受禪表」。二碑皆巍然巨石，匪特其書法為世所重，且與歷史至有關係。二碑相傳為鍾繇、梁鵠所書，字形正方，此沿後漢而略變者也。此外魏

碑著名者，有黃初三年立「曲阜孔子廟碑」及「廬江太守範式碑」，二碑字作方形，書人不明。以上四碑，今皆存在。猶有一碑，足以窺見魏隸之真相者，則「王基斷碑」是也。此石埋土中數百年，碑之上方為刻字，下部則朱書未曾刻者，或正在刻石之中，忽遭地震而被埋沒歟？此碑僅能見及已刻之字，用筆明了，與後漢「西嶽華山廟碑」、「熹平石經」等同一體系，亦與前記四碑書法酷似。

魏「三體石經」亦有名，漢「石經」（熹平年間）僅八分隸一體，而魏「石經，則同一字有古文（小篆以前之篆書）、小篆、隸三體，可資對照」。三千餘年以前之古文悉備於此，為探求文字變遷之最好資料。其小篆比較秦刻石、秦權量銘有異，當是時代推移之故，漸有變遷也。隸書則為當時之普通體，與前述諸碑一致。

魏景元年間之李苞通閣道題名，乃摩崖（刻於天然岩面之上）也。此書體格不作純粹隸書。蓋當時常用之體，與敦煌石室中所掘出之文字大略相近，間有楷書筆法，隸書之波磔，則已無矣。

魏石刻文字，以右所舉者為主要，法帖則以鍾繇之書為顯著。繇書為楷書之最古者，久為後人所尊崇。亦間有章草，但頗多疑義。使繇即擅章草，現在之翻刻本，殊不能信其為真。清嘉慶以後，北派盛行（書學之南北派，後有

述明），皆以為魏時不能有如此楷書。然近三、四十年之研究，則一概承認之，而信為鍾繇之楷書也。（參照後段吳之「谷朗碑」、「葛府君碑」）

　　吳雄據江東，傳及孫皓，喜天下承平，祥瑞頻出，因立「天發神讖碑」。其書體險怪，為後世學者驚異。書人為皇象，當時名書家也。其來源為漢之「三公山碑」，而加一種奇異用筆耳。此碑今已不存。

　　與「天發神讖碑」同時者，有吳之「禪國山碑」。字體亦與「天發神讖碑」彷彿。後十二年有「朱曼妻買地券」，則與「天發神讖碑」字體大致相同。

　　吳碑中為楷書碑之最先，而有名者有二：一為「谷朗碑」，或亦有稱之為隸書者。然吳代之隸書有險勁之波磔，此碑則殆無之，與後之楷書結構用筆相近。二為「葛府君碑」，此六朝以前楷書碑也，現僅存其額。以此二碑論之，則法帖所傳之鍾繇楷書，不能謂為後人偽作矣。

　　吳亡後三十餘年，晉遷都建康（今南京），所謂六朝文化中心也。自此中原雲擾，學風丕變，文字書法均有極大之變化矣。

▎第五節　六朝人書法

　　所謂六朝者，或指都於金陵之吳、東晉、宋、齊、梁、陳六代而言，或又指南北對立之宋、齊、梁、陳、北魏、北齊而言。茲所述者由晉至隋，均三百年間文字之變遷也。

　　在此時代中，晉隸則全襲魏隸，如「任城太守孫夫人碑」、「劉韜墓誌」、「韓府君神道闕銘」為其代表也。其後南、北朝之隸書，不過是其餘派，唯北齊之「隴東王感孝頌」，則頗與楷書接近。篆則僅存二三碑額，殆亦不過隋前摹印體之變相耳。

　　六朝乃楷書、草書發育期。隸書則漢代已盡美盡善，極變化之能事。後人無論下若何功夫，終不能超越其上。此蓋時代使然，非人力所能強也。嗣是以後，楷、草書體則日趨進步。蓋由筆法簡捷，適於普通社會之用，雖不強之以人力，自然日趨於發達也。至於隸書之筆法，後漢逐漸變異，較之五鳳二年（西元前五十六年）刻石之古體稍扁平，橫畫則起伏，豎畫則欹斜，微生波磔，成左右分背之勢（所謂八分隸），有趨於極端之特徵。及其末期，如「石經碑」、「譙敏碑」則又復見方正，波磔之放縱改為收斂，此殆回復之反動時期，然從他方面觀察，此正為草書、楷書發達之步調也。

自漢末至魏之隸書，多使用逆筆，而所用之筆率為硬毛；如向右作畫，必先自左將筆突進作成尖銳稜角，於停頓轉折之處，微呈波磔之勢，而同時草體書則無用此筆法者；如作橫畫，落筆便過；倘用新筆，始見尖鋒；用禿筆，則以後世藏鋒之狀，楷書、草書之起筆不用逆筆取勢，此為草法、楷法當初發達時之特色。觀敦煌石室之木簡，可以得其概略。

鍾繇楷書之筆意，實脫胎於漢隸，蓋仍是隸書速寫之變形，不似北魏時代之楷書，完全成為一種特殊之筆法。至唐代以書法取士，而後乃成一定之格式也。

晉代楷書之石刻頗少，末由考證。然從敦煌石室掘出之物，可以考見當時之風格，與近代亦無甚懸殊。

「廣武將軍碑」前秦建元四年（西元三六八年）所刻，乃北碑之著名者。其體為隸書，點畫之中頗有奇趣。

「爨寶子碑」乃南碑中最高者，以地在遠荒，世鮮知其名。書體在隸、楷之間，其建立之時為大亨四年（西元四〇五年），即晉安帝元興元年。碑額題「晉故振威將軍建寧太守爨寶子之墓」，寶子，其名也。

「爨龍顏碑」與「爨寶子碑」都在雲南，並稱二爨，屹立近兩千年，無人顧及。蓋百餘年前，六朝北派之碑碣尚未為世人所珍視。康有為稱為古今楷法第一，其推崇可謂至矣。

六朝中，碑之最多者為後魏（北魏、東魏、西魏），其時立碑之風極盛，或頌官吏之功德，或記祖父之生平。不惜傾無量之資財，以博建立碑碣之虛榮。魏曹操立法嚴禁，晉襲之，亦下禁碑之令。其理由則以「妄媚死者，增長虛偽，而浪費資財，為害甚烈」為辭。故當時南方立碑之風驟衰。然亦有一二特殊之原因，有蒙朝廷特許而立者，亦間有犯禁設立者，亦不在少數。觀於南朝人所著之文集，其中有為人代撰碑文至數十篇之多，是故雖在禁碑之南方，三百年間，所建立之碑碣亦不下數百種。特其留存於今者才數十碑耳。當年建造城郭、道路、橋梁種種巨大土木工程之際，此等碑碣為人採用為建築材料者，史不絕書，此誠碑碣之莫大厄運，而南方較北方為獨多也。

北方則為異族所據，魏、晉之政令所不能及。長安及洛陽，晉初便被占領，禁碑之令不能行之北方而有效。後魏拓跋氏統制黃河流域，前後百五十年，且能繼續秦、漢以來之文化，加之密邇西域，輸入印度及西歐之文明亦較便利。佛教既盛，藝術亦因而大興，造寺塔、塑佛像遂成一時之趨尚，其遺物之存於今者甚多。邇來北方石窟，次第發掘，大為世人所驚異，此等古物多當時貯藏者也。

文化發達，藝術興盛，大有裨益於文學與書法之進步。蓋當時佛教宣傳方法，以寫經為一大功德，因此書法遂大進

步。凡新建寺塔、塑造佛像，則必延聘文學之士，撰文以記其事，或鑿石以作碑碣，或就天然岩石之壁以刻之，即所謂摩崖刻也。刻有刻鑿於佛像或佛堂之上者，如洛陽之龍門，則多就自然崖面上鑿佛龕，作佛像；而當時造像人之記文，漫山遍谷，不下數千萬。前清某縣令曾詳細調查之，大約不下九萬六千三百六十之數。

「龍門造像記」不下數千種，其文字雄奇、書法秀拔，清乾隆以後，始漸為人所注意。其足為之代表者，「龍門二十品」是也。此多數之造像記，並非一時一人所書，風趣自然各異，險峻勁拔、鋒芒森森，則是龍門造像之特徵也。

魏碑之最初建立者，為「大代華岳廟碑」，為整齊嚴格之楷書。唐歐陽詢楷書之體格，殆從此碑師承而來。其後十七年，建「嵩高靈廟碑」，字體與上碑相似，但稍放縱。前碑之建立在「爨龍顏碑」之前四十年，而楷法之整齊，則竟與之相彷彿。

魏碑中饒有蘊藉風趣者，首推鄭道昭之書，六朝人書法流傳最多者，亦僅此君。山東萊州雲峰山題刻殆遍，現傳之雲峰山四十二種，皆道昭父子之遺蹟也。其最著者，為「鄭羲上下碑」。每碑多至千五百餘字，道昭之字，多刻於天然岩石之上，萊州地處僻遠，竟無有知之者，宋趙明誠《金石錄》中亦未蒐集。蓋自唐代以下，崇拜王羲之為書聖，而北

宋《淳化閣帖》專取江南媚嫵之字。承學之士多臨摹而仿效之，目北魏險勁之書，為左道異端，無有習之者。然因此雲峰山摩崖之字，經千數百年間，反能免拓拓之厄，尚得完整存在，此又不幸中之幸也。

其後反抗帖學之風起，始從事於蒐集珍奇之書體，包世臣偶至山東，遍遊各山，著有《歷下書談》；以山東乃古國，富有秦、漢以來之古碑，當彼碑碣蒐集之中，雲峰山摩崖拓本亦入其手，得接前人未知之妙跡，殊為驚喜，謂「『瘞鶴銘』僅數十字，且字形多已剝蝕不清，無以見古人之筆法；〈蘭亭序〉自唐代以來，幾經覆刻，真相不能窺；即唐人之書，亦皆漫漶殆盡，唯北魏鄭道昭之幾種刻石，以地處僻遠，倖免拓拓，尚能鋒芒畢露，得窺見古人之筆意，至其姿勢之圓勁遒美，一碑有一碑之面目，各種兼備」。因勉力為鄭道昭書法宣傳，一時風靡天下，鄭道昭之書名遂突起，王羲之書聖之稱，幾有被其取代之勢矣。

其他能比肩鄭道昭之書者，有「崔敬邕」與「刁遵」兩墓誌，二碑略同時，書法亦酷似。北派書中輒有獰猛險勁之筆，獨此二碑方圓兼備，為六朝中最雅健之書體，鄧完白、包世臣等之書法受其影響頗深。近年新出土之「元顯俊墓誌」，其風格亦與之相同，但微覺鋒芒現露耳。

「張猛龍」、「賈思伯」二碑，稍在上二碑之後，而介於

龍門一派與「崔敬邕」、「刁遵」之間。筆法以簡練著稱，然字體稍為聳肩，是其特徵。「李璧」、「李謀」、「司馬元奇」、「司馬景和妻」、「高慶」、「高貞」諸碑，亦均不免此。此殆北魏書中共同之點也。「敬史君碑」穩健和整，帶有篆筆，唐初楷法之先河也。「李超」、「根法師」、「鞠彥雲」、「溫泉頌」諸碑，亦均北魏之錚錚者。

「凝禪寺三級浮圖碑」額作繆篆頗奇詭，日本之碑額多作鳥首之象，殆導源於此。此碑之本文書體與「大代華岳廟碑」同一系統而為北魏之一派也。「李仲璇碑」與之相近。李碑篆、隸、楷各體雜出，頗為有名。六朝碑各體混用者頗多。

北齊「隴東王感孝頌」屬隸書。然其隸體前與魏、晉，後比唐隸皆相異。乃用楷法作隸者，北齊楷書受魏之遺，故多瘦削之字也。

北朝之書大部分在泰山、徂徠山、岡山、尖山、葛山、水牛山、小鐵山等處。在峰巒谿谷之處，便有無數之摩崖，或作絕壁之上，或在洞窟，或在淺水之岩底，或岩穴等處，皆有刻字。百餘年來，搜尋殆盡。今已達數千種以上，恐尚有隱匿未被發現者。

徂徠山之刻字，縣令王子椿署名，時在武平四年（西元五七四年）也。其他刻字之人，與時代皆不甚詳悉。此等摩

崖概書大字，其中二三尺之字亦有，但以一尺者為最多。其書體則楷法中而參以隸體之意。其最有名者為泰山經石峪之《金剛經》，世人多推為榜書之模範，完整無缺者尚有九百八十字。字逕自一尺二、三寸至一尺七、八寸。

北周之「匡喆刻經頌」，字徑七寸餘，其額二字頗大，徑約三尺一寸。此字在山東諸山摩崖中，字美而形大，便於推拓。此外北周時代之字，葛山亦有之。

水牛山之「文殊般若碑」，包世臣斷為西晉時刻，讚為佳作。約三百字，字徑一寸五六分。評者或謂此書以鍾、王之筆，為北派之體，茂密俊逸，渾厚雄整，徂徠山之寫經，亦不及之。「經石峪」、「尖山摩崖」更不足論（趙之謙定此碑為隋代之物）。

南方因有禁碑之令，故現存之碑額少。上述「葛府君碑」、「爨寶子碑」、「爨龍顏碑」之外，則有宋之「劉懷民墓誌」、梁之「瘞鶴銘」、「蕭秀墓碑」、「蕭憺碑」、「蕭景神道闕」及新出土之「程處墓誌銘」而已。其中「瘞鶴銘」或謂「為梁陶弘景所書」，考弘景為南朝傑出之人，常與梁武帝書札往復，研究書法，故其書甚為後人所重。

從碑刻考察之，南北朝之書法，原無特殊相異之點，「程處」與「瘞鶴銘」則酷似鄭道昭、崔敬邕、兩爨及劉懷民之體格，亦與北碑類似。所謂南北書體不同者，不過

《淳化閣帖》一派流媚之字，與龍門一派險勁之字，比較言之耳。

三百年來，南北對峙之局至隋始統一，天下得以小康。立碑之事，各地又盛行。故隋立國雖為時甚短，而碑碣之存於今者獨多也。

隋代篆、隸早廢，唯楷書盛行於世。如「龍藏寺碑」、「賀若誼碑」、「首山舍利塔碑」、「啟江寺碑」、「元公墓誌」、「姬氏墓誌」、「董氏墓誌」、「龍山公墓誌」、「鞏賓墓誌」、「陶貴墓誌」等皆完整雅妙，嗣後唐朝君臣盡力於書法，亦不能勝之。

總觀六朝法帖，魏之鍾繇，吳之皇象，晉之武帝、元帝、張華、桓溫、王敦、庾亮、庾翼、謝安、衛瓘、杜預、沈嘉、郗愔、王廙、山濤、陸雲，宋之明帝、羊欣、孔琳，齊之高帝、武帝之外，尤以王羲之、王獻之所書為最多，亦最佳。

《淳化閣帖》乃北宋淳化年中，命王著編纂，是採集當時藏於御府之古今名蹟，摹寫而雕刻之，以行於世者，其中雖不無杜撰偽造之處，然大部分仍屬真跡，原本藏於內府，故世間難於見及。王著所編之原刻，既已真贗糅雜，輾轉翻刻，未免加甚。此亦無法可以避免者也。嗣後此種法帖遂成為學書者之標準教科書，其力足以支配天下之書法。宋太宗

固篤好義之書法，而同時奉命編輯之王著，亦極端崇拜王書，故十一卷中義之父子之書，竟有五卷之多。其他所收入之各家，亦多篤守義之家法者。

《淳化閣帖》以外各帖，所傳六朝有名之書，則有晉之陸機〈平復帖〉、梁之史孝山〈出師表〉、索靖之〈月儀帖〉、陳智永之〈歸田賦〉、〈真草千字文〉等。

智永之〈真草千字文〉，當時曾書八百本，至宋、元時代真跡尚存。智永以善傳王字書法著稱於世，而此冊尤為世人所尊重，多取為習字範本。

第六節　王羲之

王羲之在當時固以書名見重於世，自入唐代以後，尤被推為最高無上之聖手，東晉穆帝永和年間，實其書法成熟之時期也。

羲之之書以楷書見長，傳流者有《黃庭經》、〈樂毅論〉、〈東方朔畫贊〉等。但皆為三四分以內之細楷，在攝影術尚未發明以前，無論用若何巧妙之方法以從事影印，終有失真之處，欲求其不失原書之精神，真不可得耳。今日所見之摹本不足置信，此崇拜王書如宋、明、清三代之書家，亦常論及而引為遺憾者也。

草書之傳世者，有「十七帖」以下多種。其字跡較楷書

稍大，約在一寸左右，但偽作多，可信為真跡者頗少也。大
抵其各體真跡之原本，早已一字無存，能得雙鉤填墨者，即
為最上，餘皆以雙鉤之膽本，刻於木板或石上，其翻刻之次
數，不下數十百回。

　　行書以〈蘭亭序〉為第一，刻本傳世者甚多。羲之亦自
謂其書法以〈蘭亭〉為第一傑作，故後世研究羲之書法者，
無不稱「蘭亭」也。

　　「蘭亭」者，「蘭亭」修禊序也。永和九年（西元三五三
年）春三月三日，羲之與名士四十餘人，會集於蘭亭：修祓
禊之禮，飲酒賦詩。所謂「蘭亭序」者，即詩集之序也。計
二十八行，約三百餘字，今所傳者其稿本也。故其中有數處
尚有塗抹改寫之痕跡，此為最神妙之佳作，其後傳世之〈蘭
亭序〉，不下數百本，率為後人摹寫傳之者。

　　羲之之書，後人視比金玉尤為尊重。即不甚經意之作，
亦被人珍藏，其中尤以〈蘭亭序〉為有名，隋開皇中曾刻之
石，其真跡則在僧智永之處，後更入於其弟子辯才之手。

　　唐太宗，開創李氏三百年太平天下之英主也。政治武備
之外，文學亦擅長，書法尤美妙。特好羲之之書，懸重賞
募集之；天下所有王羲之墨跡，無論真偽，悉蒐羅之，命
虞世南、褚遂良詳加鑑別，定其真偽，分別收藏於御府，達
二千二百九十紙之多（梁武帝蒐集二王之書萬五千紙以上，

其後兵亂多毀失）。

〈蘭亭序〉入太宗祕庫之後，乃選群臣之善書者臨摹之，以為賞賜近親、功臣之用。受此賜賚者，遂引為無上之光榮。語云：「上有好者，下必有甚焉。」此蓋世態之常，當時朝廷既以此為重，臣工乃輾轉臨摹，瀰漫天下，凡欲致身仕途，以求榮達者，必先臨摹〈蘭亭〉以趨時好。

太宗既愛之甚篤，當其崩御之際，特頒遺命，將〈蘭亭〉真跡陪葬昭陵，從此人間無上之妙墨，遂長埋地下，絕跡人間矣。今日傳世之〈蘭亭序〉累千數百種，然大抵多屬當時太宗下賜群臣之臨本（雙鉤填墨）。為歐陽詢、虞世南、褚遂良、薛稷諸名家刻意臨摹之作，故無論其為刻石者，或為拓本翻印者，其內容必不一致。若王書之〈蘭亭〉真跡，早已不可得而見矣。

今日所傳之〈蘭亭序〉以定武本與神龍本為主要。世稱神龍本乃褚遂良所臨，定武本則歐陽詢所臨也。定武本較為能傳〈蘭亭〉之真相，唯鋒芒漫散，筆法不明。神龍與定武，其精神固大相殊異，即與其他諸本較亦有不同，故無論何本，可斷定與原本皆有出入也。

唐時所發明之集書，尤為崇拜王羲之之一現象。當太宗時有三藏玄奘法師者，翻譯佛教經典既訖，為文以記其事，俾傳之後世，乃特由王羲之真跡中，蒐集其字，以成一碑。

當時有僧懷仁擅書法，由彼與其徒眾費二十年之精力，就內府所藏羲之之字中集成之，然碑文中所有之字，羲之書中未必盡有，亦間大小不一致者，於是乃取其偏旁，配成適當之字；卒成「大唐三藏聖教序碑」全文，其用力亦可謂勤矣。

　　王羲之他種傳世之字，幾經翻刻，多有失真之處。唯此碑乃由真跡刻於石上，最為近真。羲之真跡或摹本，懷仁以後，多已亡失。獨依此碑，乃能親接羲之之書，後人讚為百代之模楷，在唐時學此碑之人已多，因有詔敕官省內常用文字，須仿此碑之體，宋明至清，學此碑者滿天下。

　　法帖而專集一人之家者，有隋開皇年間所刻之石本〈蘭亭序集叢帖〉則以五代後唐之〈澄清堂帖〉為始，稱為祖帖。今所存者僅王羲之之書，後人評為優於《淳化閣帖》。《淳化閣帖》較為次出，亦法帖中之最有名者，其翻刻或增補修正者，則有〈修內司帖〉、〈大觀帖〉、〈絳帖〉、〈潭帖〉、〈臨江帖〉（又名〈戲魚堂帖〉）等。則〈淳化閣〉又稱為〈祖帖〉矣。其後更有專集當代人之法書，以為之續者，如集王羲之、顏真卿、米芾、趙子昂、董其昌等家者。此類法帖為數甚多。

第七節　唐人書法

書法之於唐代，可謂為近體文字最發達整齊之時期。所謂近體文字者，乃楷、行、草三體書法也。唐初之大書家為虞世南、歐陽詢、褚遂良、薛稷，四家傳世之書以薛稷為最少，蓋稷在當時位望稍遜，故不為後人所重；虞、歐、褚三家歷宋、元、明清以至近代，永為習字之模範。

虞世南書法有婉雅之趣，接智永之遺軌，可謂能承王羲之系統者。（包世臣嘗謂「虞世南學王獻之，非學王羲之」。）其代表之作，有「夫子廟堂碑」、〈汝南公主墓誌銘〉及〈積時帖〉。歐陽詢之書，勁峭嚴整，猶帶有六朝北派之餘韻。其代表之作，為「皇甫誕碑」、〈九成宮醴泉銘〉、「化度寺碑」、〈邕禪師塔銘〉、「虞恭公碑」、〈史事帖〉、〈張翰帖〉。褚遂良書疏瘦勁練，是其特色。或謂「其幼時臨摹虞、歐之體」，然依其書碑之時代考之，蓋未必然。其最足以發揮其特色者，為兩種〈大唐三藏聖教序〉及「孟法師碑」、「房玄齡碑」、〈枯樹賦〉、〈兒寬贊〉。

關於初唐書家之評論，康有為曾有言曰：「吾最愛殷令名『裴鏡民碑』之血肉豐澤，馬周、褚良二碑次之，餘如王知敬之『衛景武公碑』，郭儼之『陸讓碑』，趙模之『蘭陵公主碑』，高士廉之『塋兆記』、『崔敬禮碑』，皆清朗爽勁，近於歐虞。」

第七節　唐人書法

初唐之楷書，概不能脫虞、歐、褚之範圍，其中唯有薛耀（薛稷之弟），則獨標異彩。彼為則天武后時人，有〈游石淙詩〉摩崖，亦師法北碑之峻整，更有一種瘦勁鋒銳之概，亦異軍突起者也。

唐太宗之書，多載於《淳化閣帖》中，其碑刻之傳世者以〈晉祠銘〉、〈溫泉銘〉為最，有名後世。以行書勒巨碑者，實太宗啟之也。其子高宗亦長書法，碑帖中多存留其筆跡。太宗於古人之書，最好王羲之，而於獻之書則頗有微詞。其所作《羲之傳書後略》云：「鍾繇妙墨擅美一時，後之論者謂當時無能出其右，其果盡善盡美歟？蓋其分布之纖濃疏密，誠如雲霞之舒捲，吾無間然。然其體是古而非今，字則過長而逾制，此其瑕疵也。王獻之雖有父風，別無新意；其字體疏瘦如隆冬之枯樹，拘束如嚴家之饑隸，若枯樹之槎枒而無屈伸，又似饑隸被羈，羸而不放；兼斯二者，翰墨之病也。蕭子雲最為晚出，擅名江南。然書法委弱，曾無丈夫之氣；而行墨之間，如春蚓之縈迴，如秋蛇之綰曲，毫無筋骨崚嶒之象，徒負虛名耳！此數人者，皆譽過其實。曠觀古今，堪稱盡美盡善者，其唯王逸少乎？心摹手追，唯此而已！餘子碌碌，殆不足數。」

以上評論，以推崇王羲之為目的，而於其他各家則多所譏評，未免過當。鍾繇之書，今所傳者多為平穩體格，與長

而逾制之評語適得其反。即獻之之書，其刻於閣帖中者，亦無有如枯樹、饑隸之貧弱槎枒，況暢達放縱乃獻之書法之特色。太宗收藏天下古書，又精於鑑別，其所論斷當必有本，意者後世所傳鍾繇及獻之書法，與當時太宗所見者不同歟？

獻之書法傳於今日者，楷書以〈洛神賦〉（有數種，真偽參半）、〈保母磚〉（殆屬贗物）、〈中秋帖〉、〈送梨帖〉、〈十二月帖〉、〈鴨頭丸帖〉、〈地黃湯帖〉為有名。對此等遺蹟，宋、元以下之評論，皆一致謂大令與父異者，在放肆豪邁。後人評語更有字法端勁，字畫神逸，筆畫沉著，道逸疏爽，縱軼超軼，筆畫勁利，筆氣飄飄，無一點塵土氣，無一分桎梏束縛等。

宋米芾極力推崇王獻之，其筆法之豪縱健邁，亦取法於大令為多。故對太宗之評論，頗有異議。嘗謂「太宗力學右軍，然不能造其極，後又師法虞世南之行書，思由此可登右軍之堂奧，然終不逮子敬（獻之字），遂對子敬大肆譏評。然子敬以天縱超逸之才，又親承右軍之教，豈一人所得而定論也」。

嘗考太宗之書跡，固善學羲之，然其勁利之處，亦未嘗不取法大令，其後高宗承其遺緒。古今帝王善書者，前有梁武帝，後之宋太宗、高宗、徽宗，清代之乾隆諸帝，皆有妙跡傳留，然以之與太宗相較，則尚覺不逮。嗣是以後，有唐

諸帝，承其家風，能書者甚多。玄宗嘗謂：「觀於盛唐五十年來諸帝豐腴之書法，即足以表示當時海內承平氣象。」其後有顏真卿應運而出，為當時流行之書體也。

盛唐楷書，至顏真卿出，突呈革新之趨向。物極必反，事理之常；故瘦勁之書法，變而為筋骨道練之體，此乃自然之勢。考初唐書體多取法於右軍，而右軍之書，即為少肉著稱。故初唐四家之書，皆有清瘦之致，而褚遂良為尤甚。虞、歐而後，以登善最負盛名，故能長保其勢力，而書風廣布於士林。然瘦削之極，而反動派豐肥之體繼之以興，此乃事理之常，無足怪也。

顏真卿所書之碑，開元中有數種，其後更多，「殷履直妻顏氏碑」原石今已毀滅（開元二十八年，西元七四〇年，真卿三十歲），「多寶塔碑」則拓印甚廣，此皆為壯年所書，其時已四十八歲矣。其後所作，則更臻圓熟道勁，若「東方先生畫贊」（五十歲所書）、「臧懷恪碑」（五十九歲）、「郭從之家廟碑」（六十歲）、「麻姑山仙壇記」（六十七歲）、「八關齊報德記」（六十八歲）、《干祿字書》（七十歲）、「大唐中興頌」（六十七歲）、「宋璟碑」（六十八歲）、「元結表墓碑」（七十五歲）、「顏唯真廟碑」（七十六歲）等，今尚有完好之拓本，就中以「麻姑山仙壇記」、「中興頌」、「顏唯真廟碑」（又稱「顏氏家廟碑」）最為特色。論者謂真

卿之書法，亦隨其年齡之長進，而更換其筆法，然其剛正嚴肅，凜然如不可犯之象，則恰如其立身行政之高風亮節也。

與顏真卿同時擅能書之譽者，為李邕與徐浩。「不空和尚碑」即浩之傑作也。有評其書者謂：「如怒猊抉石，渴驥奔泉。」在當時負有盛名者，但米芾則稱之為「吏楷」，謂「出於屬官之手」；然自宋以下，浩書極為流行。

李邕之書，以遒逸著稱，長於行草。「岳麓寺碑」、「雲麾將軍碑」是其代表之作也。後世師法羲之行草者，必先從邕入手。楷書有「端州石室記」。隸書亦不劣於當時名手梁升卿、韓擇木也。

自顏真卿以至柳公權，為唐楷書發達之終結時期。不獨唐代一時為然，中國楷字自唐之後，別無何等新意發明也。柳書更獨具一種法則，「平西王碑」、「玄祕塔碑」是其代表之作也。

唐代楷書承六朝之餘緒，別無新意之創造。唯點畫之間，稍加整齊，結構體裁更為謹密；有一定之軌則，便於學子之臨習。其後關於書法之評論，雖有新意發明，足為後進指導。然後進之士，未免拘泥舊說，反受束縛。然即此等議論學說，每有後人所偽托者，蓋是古非今，乃中國人固有之癖性；於是關於秦、漢以來歷代名家之筆跡，以及討論書法種種祕訣之著作，均不無贗作互列其中也。

第七節　唐人書法

　　唐代之行書，固以摹仿王羲之〈蘭亭序〉及專集王書之〈聖教序〉為主要之範本。然其後太宗、李邕、徐浩等亦多有特創之格式。

　　草書則大受二王、智永之影響，孫過庭乃忠實之學者，其〈書譜〉、〈千字文〉乃後世草書之範本，為人所賞愛。張旭有草聖之譽，但其筆跡傳世者不多。其所書〈千字文〉二百餘字最為重要。若〈肚痛〉、〈春草〉、〈東明〉、〈秋寒〉諸帖，皆非真跡。「郎官石記」乃楷書也。精勁謹嚴，循守法度，則不似張顛之面目。然極為後人所愛，賞以狂草得名之僧懷素，其今傳之大小〈千字文〉亦屬偽物。〈聖母帖〉則略無半點狂態，韻整清熟，精妙不可言喻；明王弇州極讚美之。〈自敘帖〉亦列為草書之範本，然其結構筆法亦不見有佳妙之處；楊守敬則直斥為纖弱狂怪。〈苦筍帖〉高古超邁，烜赫一時。行草相混之帖，則顏真卿之三稿，在唐代書法中推為第一佳品。〈爭座位書稿〉、〈祭姪文稿〉、〈祭伯父文稿〉皆屬稿本，為草率不經意之作，故塗抹痕跡仍在。清代何子貞嘗謂：「〈爭座位帖〉，筆法之佳，當在〈蘭亭〉上。」米芾亦推尊之，稱為顏書第一。

　　〈送裴將軍詩〉不見於顏集中，大抵出現稍遲，然其書在顏書中微有變化，楷、行、草三體兼備，亦間有類似篆籀者，勁逸雄偉，達於極點。柳公權雖以楷書著稱，其行草亦佳。

唐代篆書以李陽冰為第一。〈滑州新驛記〉、「縉雲城隍廟碑」、〈三墳記〉、〈遷先塋記〉等，足為後人之楷則。其書風從泰山、嶧山諸碑而來，然古意盡失，徒貽宋代以下惡俗板刻篆書之模範耳！

▋第八節　宋元明人書法

自宋至元明歷七百年長久之歲月，而書法上無甚變異。蓋自唐代以來，確立楷書之規模，後即取為準則；漢、魏而下以及王羲之之系統，其領域日趨於狹小，轉視為一異軍，突起於範圍之外也。

宋代書家東坡與山谷其始皆取法於楊凝式，元、明人士猶相繼推重。楊為唐末之進士，歷仕五代。其書法從顏、柳而上溯二王，未能深入堂奧，不過掇拾羲之之餘瀝而已。五代為時雖歷五十年，然一代之興亡轉瞬即屆，平均計之，每代僅及十載。故學問與藝術之衰微可謂已達極點，幸江南一隅為南唐所割據，其三代君王皆酷好文藝。據六朝之舊地，承風雅之遺風，後主李煜詩、詞、畫、書皆極精能，臣工若徐鉉、徐鍇兄弟皆邃於文字之學，於是乃選輯古今名書以成法帖，即有名之《澄清堂帖》也。今尚有四冊傳世，稱為字帖中之鼻祖（僅王羲之之字）。嗣後千餘年中，帖學風靡天下，南唐可謂為書法之元勛也。然自帖學興而古法日亡，後

人拘泥楷法，成為鄙俗之體，是又幸中之不幸矣。

南唐既亡，二徐仕宋，於字學多所貢獻；徐鉉尤以篆書名世，師法李斯、李陽冰，現存之「嶧山碑」即其摹本也；弟鍇則著有《說文系傳》。

宋初之書家，以李建中蘇易簡最為有名。宋太祖萬幾之暇，游意翰墨，收購古帝王名家之墨本，命侍臣王著編輯之，成《淳化閣帖》。其時祕府墨跡真贗雜居，著不能辨，徒以奉敕選集，敷衍以塞責耳。故其全帖中偽作甚多，而第五卷尤甚；如卷首所列倉頡、夏禹、仲尼、史籀、李斯、程邈諸家固皆贗造。其尤可笑者，次卷中所載之宋儋，實唐開元時人，竟列入漢、魏集中。此等顯明之處，亦疏略如此，其他更可知也。程邈以上，多所附會，其中所謂李斯書者，實即取唐代李陽冰所書「裴公紀德碑」中十八字湊合而成，其荒謬為尤甚；程邈之書則純是虞世南風格之楷書，顯然為唐後人所偽造；於此更足以證明其缺乏書法遞變歷史上之智識，其謬誤可笑之處尚不止此，茲僅舉其較顯著者；然庭臣之中，竟無人指疵而糾正之，則當時學風之衰替，於此可見一斑也。

其後神宗元符中，有祕書郎黃伯思出，始撰刊誤二卷，評論第三卷尤精。茲錄其大意如下：

此卷偽帖過半，自庾翼一帖以後十七家，實皆一手所書，韻俗筆弱，予始觀之，即疑為偽物。但此等偽物，莫知其所由來；後奉仕祕館，始得從祕府中窺覽祕笈。嘗發現一書函，內中即盡屬此等偽造之手跡，每卷中題有仿造人之姓名，細審之則閣帖第三卷及其他偽帖皆在其內，亦間有未被採錄者，其數頗多，皆澄心堂紙所寫，大抵南唐人士取古人之詞語隨意為之，故其文則真，而書則偽也。此類之書當時稱為「仿書」，蓋係臨摹而來，非自書也。編輯閣帖時，王著不知其故，因題有古人之名，便遽謂「是其人之真跡」而採錄之，以致生如此之大誤，可為太息也。

此外所載古人書法亦多同樣之筆跡，殊難辨其真偽。關於評論閣帖真偽之著述甚多。或謂其中收入之真跡亦復不少，雖有偽者雜人，亦無損於其價值。以是學者雖指出其謬誤，而閣帖仍流行於世也。

號稱宋代四大家者，蔡襄（字君謨）、蘇東坡（軾，字子瞻）、黃山谷（庭堅，字魯直）、米芾（字元章）也。蔡本蔡京，後人惡其奸，遂易以君謨，蔡襄之書實無何等特色。東坡之字則肩聳肉多，是其病癖。山谷字則勁瘦銳利。米芾書則豪氣自矜，時有豎畫之怪癖；然專門研習書畫，不失藝術家固有之根性，其技巧推為北宋第一。東坡之書，原無甚精采之處，然其學問、文章均甚優越，故後人重其人因而推愛其書。山谷人格高潔，足伍東坡，而書法則遠過之。蓋

書法與人物之崇拜並行，故東坡、山谷之書，遂為士林所推重，至今勿衰也。

南宋高宗以偏安之局，值危難之時，而能好整以暇，愛好書畫，然用力雖勤而品不甚高。蓋家國憂危，不免時有委喪頹唐之氣流露於楮墨間。其所翻刻或續刻之法帖多盛行於世，作士林範本也。

元朝八十年間之書家，有趙子昂、康里巙巙、鮮于樞、柯九思等。其中以趙子昂最為後人所崇拜，即日本人士亦多有學其書法者。米元章取法於王獻之，趙子昂則帶有羲之之風。

明代於書法，無特別之勞績。歷三百年長久之時間，能書之家如雲輩出。初期則有宋濂、楊基、陶宗儀、楊士奇、解縉、陸友仁等，中期則有姜立綱、祝允明、文徵明，末期則有張瑞圖、米萬鍾、董其昌等，最為有名。其中董其昌之字最為清代康熙帝所賞愛，得非常勢力而聲譽日隆。其後乾隆帝則喜趙子昂，故其書極為流行。且當時讀書之士，因科舉重秀麗小楷，以學趙、董之字最為合宜，其餘風所及，有傳至日本及朝鮮者。

宋、元、明三代之篆書，仍承李陽冰系統。石鼓文之研究自宋以後頗盛，但篆書筆法不能脫離陽冰，故石鼓文或鐘鼎文雖多研究，而筆意不能出於唐篆外也。

隸書則雖盡力研究漢碑，但筆法不能上溯漢代。楷書亦止步唐人後塵。

▎第九節　清人書法

　　清初百年間書法尚承明代之舊，康熙帝好董其昌書，乾隆帝喜趙子昂書，故兩家之體，風靡一時。王鐸、傅青主為明末清初有名之書家。其他各家大抵閣帖一系。乾隆末年漸有病帖學迂疏之論調，當時大家中有張得天、劉石庵等，字體新異，梁同書流暢，王文治善作嫵媚之字，為人所重。直至嘉慶間，始有鄧石如出，以超群之才，刻苦力學，故能突現奇蹟，驚動天下。其弟子包世臣復鼓吹之，於是研究北碑之風，盛行於時，而帖學舊派則為人所厭棄也。其後復有張廉卿、何子貞出，誠豪傑獨力之士，不依傍他人門戶，唾棄一切古法、古訣，自成一家，凡篆、隸、真、草，全變面目，此誠千餘年來書法革新之業也。包世臣著《藝舟雙楫》，康有為著《廣藝舟雙楫》，盛唱尊碑之說，尤貴北派，於是天下青年，靡然從風，碑學如日中天。蓋前此碑帖之弱點漸漸暴露，晚近三十年來，繼續發現古代之真跡，此新史料今已在新研究中，將來書法進步，當別開一新生面也。

第二章　南北書派論

從六朝人之書法以觀原有碑帖，已如上述。但碑學、帖學之論，實起於清乾隆以後。蓋當時考證學家研究古文字學大有進步，多從古碑碣、鐘鼎文字中發現新義，於是對以法帖為本位之書法論，漸有異議，而尊重北碑之熱度，遂日益增高。

原來碑學非限於六朝，時六朝之碑發現特別多，遂成議論之焦點。今將清代阮元南北書派論之大意，介紹於次：

由隸書變而為正書、行書、草書，其轉移實在漢末、魏、晉之間。其後正書、行、草，又分南、北兩派。東晉、宋、齊、梁、陳南派也；趙、燕、魏、齊、周、隋北派也。南派由鍾繇、衛瓘、王羲之、王獻之、王僧虔等，至於智永、虞世南。北派由鍾繇、衛瓘、索靖、崔悅、盧諶、沈馥、姚元標、趙文深、丁道護等，至於歐陽詢、褚遂良。

南派書法隋代不甚顯著，至唐貞觀年間始風靡天下。然歐、褚之書風亦淵源於北派，即唐永徽以後所書之「開成」、「石經」尚有北派餘風。

南派乃江左文士之風流，疏放妍妙，長於啟牘，每用簡約之筆，所尚既偏，馴至不識篆書之遺法。在東晉時既多改變，其後宋齊時代所謂古法，更蕩然無存矣。

　　北派乃中原之古法，拘謹古拙，長於榜書。蔡邕、韋誕、邯鄲淳、張芝、杜度等之篆、隸、八分、草書之遺法，傳至隋末唐初猶存。

　　南北兩派，判然如江河之不相淆混，即世族亦不相通。此風至唐初尚存。太宗本北人也，然獨愛王羲之之書，故親虞世南。羲之書法實兼南北兩派之長，可於現存之王帖中考而知之。蓋數百年來盛行北派，民間又多用之，試一考當時普通所刻於石瓦類之文字，皆有北派齊周時代之書風，而絕少似閣帖或王羲之、獻之南派之筆法可知也。至宋代各帖盛行於天下，然後中原碑版石刻始無復有北派矣。

　　梁代王褒，南派之高手也。入仕北朝，唐高祖學其書，故其子太宗亦愛好王羲之書法也。

第四編
書法研究

第一章　學書概說

　　書法為中國特有之美術，凡美術有主觀、客觀之分：東洋多主觀，西洋多客觀；此東、西之大界也。譬之於畫，西人力求形似，體物狀，寫風景，均以形似為歸，如出一轍；東方人則務在表現個性，似與不似非所計也。畫之外包含甚廣，畫之中其個人之精神寄焉。凡中國之美術皆如此。講求美術者應具有高尚之胸襟，超遠之見解，真摯之同情心；明眼見到，妙手擒來；求之多日不能得，一旦不期而自至；能者不覺其難，不能者苦心焦思而無所用之也。試觀中國詩、文、詞、曲、書、畫、篆刻各家成名而去者，有不以表現個性為極則者乎？彼描頭畫角，亦步亦趨者縱可成功，品終居下。雖然，性情、懷抱得自先天，學養不無少效，終難盡易；此無可如何之事，亦吾人引為憾事者也。

　　學書者天資與功夫二者不能偏廢。天資未可勉求，功夫當反求諸己。思想而外，手、眼之用為多。博觀古今碑帖，名人法書，究其執筆、用筆、用墨之方，結體、分行、布白之法，用眼者也。果心焉好之，一意於此，未有不日進有功者；故多寫多看，人十己百，實為不二法門，無他謬巧也。鄧頑伯客梅氏八年，每日昧爽即起，研墨盈盤，至夜分墨盡

乃就寢，寒暑不輟；有志之士其勉之哉？

　　書雖小道，立志不可不堅，不可不高。立志學書，當先認定種類，篆、隸、分、楷、行、草，擇性之所近者學之。然後選定碑帖，專心摹寫其中數十字，一月後乃改為臨仿。每習一碑，多或三年，少則一年，無間寒暑；既有進境，乃易同類他碑。不可見異思遷，作輟不恆，故立志必堅。取法乎上，僅得乎中；篆書學斯翁，結果未必勝包、吳；若學陽冰，又當降一等矣！況志氣不高，胸襟即不開展，意興因而蕭索，影響於進步甚大；故立志又必高。

　　擇師有二說：一師古人，一師今人。古人遠矣，其精神所寄在碑帖，慎擇而時習焉；又必究其用筆、用墨、結體、分行之法。求習字之師，似易實難。能者，祕不示人，不能者，不足相益，且有引入歧途之懼。觀包世臣述書可知求師之不易。雖然，三人行必有我師，善者從之，不善者改之，則古今墨跡皆我師矣。學者宜隨處留心，詳加參究。又觀人作書較觀墨跡，得益更多，苟遇名家，不可交臂失之。

第二章　執筆

書之為藝通乎射，內志正，外體直，然後持弓矢審固；持弓矢審固則射中矣。作書亦然，心正、筆正，則運用無勿正矣。故初學書者當以執筆為先。

▋ 第一節　執筆法

昔鍾太傅得蔡中郎筆法於韋誕，既盡其妙，苦其難以言傳也，曰：「用筆者天也，流美者地也，非凡庸所知。」然則，初學之士不知執筆，於書何從？欲知執筆，於古何從？夫斲輪以斧，不言揮運之方；解牛用刀，難傳經首之會；固知繪圖執筆，古之陳跡，書之糟粕也。

繪圖執筆失之呆板固矣，第古人執筆要自有法。撮要言之，蒙子臨池或為識途之助：大抵執筆之法要使筆桿正直，不可偏欹；四指環執管之四面為主，一小指隨後為輔，大指拒左，食指包其右，中指衛於前，名指抵於後；猶之用兵：大、食為左右兩翼，中為前鋒，名為後隊，四面平穩，又加小指為後盾，筆自穩固矣。王侍中《書訣》所謂「拇左、食右、中控、前衝、名禁、後從」，即此法也。

或謂「執筆有緊緩之分：緊執筆者易遒，緩執筆者易

媚」。然梁武帝之言曰：「執筆寬則字緩弱」，有若緊勝於寬；而蘇東坡之言曰：「把筆無定法，要使虛而寬」，又若寬能勝緊。要之，握管太緊，則力止於管而不及毫，且反使筆不靈動，又安能指揮如意哉？寬則掌虛，五指更貼管著實，則全身之力可達指端；而運筆靈虛，縱橫無不如意矣。

執筆之法，既如上述，然使筆之際，有遲、有捷：真書過遲，難求生活，行草過捷，亦少蘊藏；要以二者相較，合有準度。故習書者執使有法，運用有情；偏正不違，穠纖各具；不寬、不猛，有中和之道焉；不疾、不徐，得戰行之法焉。於以躡芳躅，攀峻階，模唐規，返晉逸，躋天寶之八傑，追貞觀之四家，逶迤鍾、張之門，相羊衛、王之後。學者苟欲婆娑藝術之場，或亦有取於斯乎？

▋第二節　把筆無定法

唐人指運之說，其法曰：「作點，向左以中指斜頓，向右以大指齊頓。作橫畫，皆用大指遣之。作策法，仰指抬筆上。作勒法，用中指鉤筆澀進，覆畫以中指頓筆，然後以大指遣至盡處。」此法盛行於唐。有言：「今人置筆當節，礙其轉動；拳指、塞掌，絕其力勢。」然則，唐人固多不善執筆者矣。宋人尚意態，無施不可。東坡乃有「把筆無定法，要使虛而寬」之語，又以永叔指運而腕不知為妙，蓋愛取姿

態故也。夫以數指俯迎運送，其力有幾？運送亦不能出分寸外，字苟過寸，已滯於用。東坡操之至熟，變化生新。其詩曰：「貌妍容有矉，璧美何妨橢」，亦其不足之故。孫壽以齲齒、墮馬為美，已非「碩人頎頎」模範矣！在東坡猶可，然由此遂遠遜古人，後人勿震於東坡而欲效矉也。

　　清朱九江執筆法曰：「虛拳、實指、平腕、豎鋒、食指、中指、名指層累而下。」指背圓密，則腕自平，可使杯水置上而不傾；豎鋒當使大指橫撐而出。夫職運筆者，腕也。職執筆者，指也。如法為之，大指所執越下，掌背越豎，手眼骨反下欲切案，筋皆反紐，抽掣肘及肩臂，抽掣既緊，腕自虛懸；通身之力，奔赴腕指間，筆力自能沉勁，若饑鷹側攫之勢。於是隨意臨古碑，皆有氣力。此蓋以腕運筆，故欲提筆則毫起，欲頓筆則毫鋪，頓挫則生姿。行筆戰掣，血肉滿足，運行如風，雄強逸蕩，絕無拋筋露骨枯弱之病；以視指運之筆力困弱，偃臥紙上者實不可同日而語。故把筆雖無定法，要以平腕豎鋒為最善焉。

▎第三節　執筆之高下

　　執筆高下亦自有法：筆長不過六寸，提管不過三寸；真一，行二，草三。「衛夫人真書，執筆去筆頭二寸」。此蓋就漢尺言，漢尺二寸，僅今寸許。大抵執筆總以近下為主，

真書執筆過高，則畫勢虛浮而筆下必無實力也。盧攜曰：
「執筆淺深，在去紙遠近；遠則浮泛、虛薄，近則搊鋒體
重。」此數語體驗甚精。包慎伯述黃小仲法曰：「執筆欲其
近」，誠有得之言也。

　　近人執筆多高，蓋惑於衛夫人之說而不知考。大抵執筆
之高下，真書宜搊重，故執筆去筆頭一寸或一寸二分；作
行書則稍寬縱，執宜稍遠，去筆頭可二寸；作草書則運筆
流宕，勢疾而逸，執筆更遠，去筆頭當三寸矣。黃伯思曰：
「流俗言：『作書皆欲聚指管端，真、草俱用此法乃善。』不
知筆長不過五寸，作草亦不過三寸，而真、行彌近；若不問
真、草，俱欲聚指管端，乃妄論也。」此足正今人執筆多高
之誤。

▎第四節　撥鐙法

　　陳思曰：「鐙，馬鐙也。蓋以筆管著名指、中指尖，令
圓活易轉動也。」執筆既直，則虎口間圓活如馬鐙也。足踏
馬鐙，淺則易於轉換；手執管亦欲其淺，淺則易於撥動矣。
或又謂「執筆之勢彷彿用指尖持物，如挑撥鐙心者然」，則
又以鐙作油鐙解矣。

　　執筆不可好奇，但取適意；適意則力生焉。久用力而指
不疲者莫善於撥鐙。夫五指撮物，孩童所知；撥鐙撮管，五

指俱齊；與攝物何異，而鉤拒導送之法備焉，故用力最實而可久也。撥鐙之法或傳僅五，或傳有八。茲分錄於後，以備參用。

五字法

　　擫：以大指上節端用力擫住筆管之左方，其名曰「擫」。是為大指之執法。

　　壓：以食指上節端壓定筆管之右方，使與大指齊力執住，其名曰「壓」。是為食指之執法。

　　鉤：以中指尖鉤住筆管之前方，其名曰「鉤」。是為中指之執法。

　　貼：以名指爪肉之際，用力貼著筆管之後方，其名曰「貼」。是為名指之執法。

　　輔：以小指緊靠名指之後，輔名指使得力，其名曰「輔」。是為小指之執法。

　　上五字訣，即古人所謂「五指齊力」也。唐陸希聲得五字法，曰：「擫、押、鉤、抵、格」，與此略同。

八字法

　　擫：大指骨上節下端用力欲直，如提千鈞。

　　壓：捺食指著中節旁。（以上二指著力。）

　　鉤：鉤中指著指尖，鉤筆令向下。

揭：揭名指著指爪肉之際，揭筆令向上。

抵：名指揭筆，中指抵住。

拒：中指鉤筆，名指拒定。（以上二指主轉運。）

導：小指引名指過右。

送：小指送名指過左。（以上一指主牽過。）

李後主煜曰：「書有八字法，謂之『撥鐙』。自衛夫人並鍾、王傳授於歐、顏、褚、陸，流於此日；非天賦其性，口受要訣，然後研功覃思，則不能窮其奧妙也。」此八字法蓋較前五字法為精，學者其深思而熟習之可也。

第五節　腕法

執筆之道：手腕不平，則筆不正；筆既不正，則鋒必不中。故初學執筆，首當練習平腕；腕平之法，勿使腕之外邊小骨側欹於案，但使腕面平覆，手眼骨反下欲切案；腕背之上，可置杯水而不傾，則其法已得。於是作字體氣豐勻、筋力沉勁矣。故腕法以平腕為最要，學者幸毋忽焉。

第六節　懸腕

自腕至肘皆虛懸空中而不著案，是為懸腕。陳繹曾曰：「懸腕者，懸著空中，最有力。」故作大字必懸腕，腕懸則肩背力出，筆力自能沉勁；且腕不著案，則轉動靈活，下筆之

際，自然縱橫如意，絕無滯機矣。作楷書只須虛掌、轉腕，不要懸臂，以氣力有限也。行、草書即須懸腕，腕懸則筆勢無限矣。作楷書懸腕不必過高，作行、草則雖高無妨也。

第七節　提腕

提腕者，肘著案而虛提手腕也，作中字用之。趙文敏曰：「古人動稱『下筆有千仞之勢』，此必高提手腕而後能之。」觀古人法書，或體雄而不可抑，或勢逸而不可止，或如太虛之雲，悠然而來，或如大江之波，浩然而逝。瀟灑縱橫，雄奇跳宕，文敏此言為不虛也。

第八節　枕腕

以左手枕於右手腕之下而作字，謂之「枕腕」，作小楷字用之。此法始自唐代，以懸腕、動肘，難於作楷，乃以左手枕之，謂之「枕腕」。蓋就幾則指不寬展，強作懸腕又勢多散漫，故作枕腕以為懸腕之漸耳。

第九節　平覆法

解縉曰：「撥鐙以下，莫若平覆。」此亦晉法，其法：雙鉤、雙挑，平腕、覆掌，實指、虛拳。食指、中指，謂之

「雙鉤」，名指、小指，謂之「雙挑」，掌覆故腕平，拳虛故指實，其大較也。

第三章　用筆

　　王右軍曰：「作書之前，宜凝思靜慮，預想字形大小、偃仰、平直、振動，則筋脈相連，意在筆前，然後作字。若平直相似，狀如算子，上下方整，前後齊平，此不是書，但得其點、畫耳！昔鍾繇弟子宋翼嘗作是書，繇乃叱之，遂三年不敢見繇，即潛心改跡，及其成也，每作一波，常三過折；每作一點，常隱鋒而為之；每作一橫畫，如列陣之排雲；每作一戈，如百鈞之弩發；每作一點，如危峰之墜石；每作一曲，屈折如剛鉤；每作一牽，如萬歲之枯藤；每作一放縱，如足行之趨驟。狀如驚蛇之透水，激楚浪以成文；似逸虬之翔雲，集重陽而行緩；其用筆之妙有如是者！」

　　用筆之法復有數勢：藏鋒者大（藏鋒在腹內起），側筆者乏（亦不宜抽細而且緊），押筆者入（從腹起而押之，取其老勁），結筆者撮（如繩之結物，漸次相就而自不疏散），憩筆者俟失（「憩」，「息」也。凡書斜、側相等，如布武之狀；茲則斜勝其側，如人欲行、欲止，足不向前也），息筆者逼逐（息止之勢向上久久而緊抽也），蹙筆者將 （「將」，漸進也。蹙筆者，八邊點、畫蹙聚也），戰筆者合（布局如布陣，筆勢自相抵敵也），厥筆者成機（「厥」

與「撅」同，發石也。一落最難得勢，過剛、過柔，皆病也。良弩則徐來而急往，發石則重勢而輕舉，非得力者不知也），帶筆者盡（「帶」者，回轉走入之類。著筆盡勢而毫鋒反抽也），翻筆者先然（翻轉筆勢，急而疾也），疊筆者時劣（筆畫多者必打疊之，提飛之處，時若不及也），起筆者不下（於腹內舉，勿使露筆起止，取勢令不失節），打筆者廣度（打廣而就狹，使快健也）。

　　用筆有起止，有緩急，有映帶，有迴環，有輕重，有轉折，有虛實，有偏正，有藏鋒，有露鋒，欲道其詳，連篇累牘而不能已；茲唯擇其尤要者分條述之，餘從略。至若古人所論用筆之法則亦採錄一二，以備參考。

▍第一節　起筆與終筆

　　唐張懷瓘曰：「起筆蹙衄，如峰巒之狀，殺筆亦須存結。」此數語已足盡用筆起止之妙矣。大凡作書須筆筆斷而後起，蓋筆筆皆有起訖也。然行書筆斷而後起者易會，草書筆斷而後起者難悟。倘從草書會其用筆，則探驪得珠矣。

▍第二節　藏鋒與露鋒

　　用筆有藏鋒，有露鋒：藏鋒以包其氣，露鋒以縱其神。夫信筆是作書大病；回腕藏鋒，則處處留得筆住，始免率

直。但不得以模糊為藏鋒，用筆須有太阿截鐵之意方妙。用筆太露鋒芒，則意不持重；深藏圭角，則體不精神；無已則肉勝不如骨勝，多露不如多藏。故藏鋒、露鋒須各視其所宜而用焉。

▌第三節　正鋒與偏鋒

正鋒、偏鋒之說，古來無之。無論右軍不廢偏鋒，即旭、素草書亦時有一二，蘇、黃則全用之，文待詔、祝京兆亦時藉以取態。然則，用偏鋒何損耶？若解大紳、馬應圖輩縱盡出正鋒，何救惡扎。東坡所書〈赤壁賦〉全用正鋒，欲透紙背；每波畫盡處，隱隱有聚墨痕如黍米，殊非石刻所能傳。此雖古人用墨妙處，然非用正鋒則不能致也。

▌第四節　直筆與側筆

直筆多失力，側筆則取妍。王羲之書〈蘭亭〉，取妍處時帶側筆。但觀秋鷹搏兔，必先於空際盤旋，然後側翅一掠，翩然下攫。即此可悟作書一味執筆直下，斷不能因勢取妍也。

▍第五節　圓筆與方筆

書法之妙全在運筆，該舉其要，盡於方圓。操縱極熟，自有巧妙。方用頓筆，圓用提筆；提筆婉而通，頓筆精而密；圓筆者蕭散超逸，方筆者凝整沉著；提則筋勁，頓則血融；圓則用抽，方則用挈；圓筆使轉用提而以頓挫出之，方筆使轉用頓而以提挈出之；圓筆用絞，方筆用翻；圓筆不絞則痿，方筆不翻則滯；圓筆出之險則得勁，方筆出以頗則得駿；提筆如游絲裊空，頓筆如獅狻蹲地；妙處在方圓並用：不方、不圓，亦方、亦圓，或體方而用圓，或用方而體圓，或筆方而章法圓。神而明之，存乎其人矣。

「方筆便於作正書，圓筆便於作行草。」此言其大較，正書無圓筆則無容逸之致，行草無方筆則無雄強之神，則又交相為用也。

▍第六節　三折法

運筆之際，凡欲右，先左為一折，右往為二折，至盡處收回為三折；一是也。欲下，先上為一折，下往為二折，仍縮回為三折；丨是也。欲左，先右為一折，左拖為二折，臨出鋒稍停頓為三折；丿 是也。

第七節　歐陽詢八法

、 如高峰之墜石。乀似長空之初月。

一 如千里之陣雲。丨如萬歲之枯藤。

乙 勁松倒折，落掛石崖。 丿 利劍截斷犀象之角牙。

乀 一波常三過筆。 丁 如萬鈞之弩發。

第八節　張懷瓘論用筆十法

- **偃仰向背**：謂「兩字並為一字，需求點畫上下、偃仰、離合之勢」。

- **陰陽相應**：謂「陰為內，陽為外；斂心為陰，展筆為陽；須左右相應」。

- **鱗羽參差**：謂「點畫編次無使齊平，如鱗羽參差之狀」。

- **峰巒起伏**：謂「起筆蹙衄如峰巒之狀，殺筆亦須存結」。

- **真草偏枯**：謂「兩字或三字，不得真草合成一字，謂之『偏枯』；需求映帶，字勢雄媚」。

- **邪正失則**：謂「落筆結字，分寸點畫之法須依位次」。

- **遲澀飛動**：謂「勒鋒、礆筆，字須飛動，無凝滯之勢」。

- **射空玲瓏**：謂「行、草用筆不依前後，『射空玲瓏』，空中打轉玲瓏也」。

- **尺寸規度**：謂「不可長有餘而短不足，須引筆至盡處，則字有凝重之態」。

■ **隨字變轉**：謂「如〈蘭亭〉『年』字一筆作垂露，其下『年』字則變懸針。又其間一十八個之字各別有體」。

第九節　智永「永」字八法

丶（一）點為側，如鳥翻然側下。

一（二）橫為勒，如勒馬之用韁。

亅（三）豎為努，用力也。

亅（四）挑為趯，跳貌與躍同。

刁（五）左上為策，如策馬之用鞭。

永（六）左下為掠，如篦之掠髮。

永（七）右上為啄，如鳥之啄物。

永（八）右下為磔，裂牲謂之「磔」，筆鋒開張也。

第十節　筆法名稱二種

其一

■ **提**：頓後必須提，蹲與駐後亦須提。提者，以筆提起，減於頓之分數及蹲與駐之分數也。又先有落筆，後有提筆；提筆之分數亦看落筆之分數。

■ **轉**：圍法也，有圓轉迴旋之意。

■ **折**：筆鋒欲左先右，往右回左也。直畫上下亦然。

- **頓**：力注毫端，透入紙背，筆重按下。
- **挫**：頓後以筆略提，使筆鋒轉動，離於頓處。凡轉角及趯用之。又挫有分寸，過則脫節，不及則氣促。
- **蹲**：用筆如頓，特不重按。
- **駐**：不可頓，不可蹲，而行筆又疾，不得住，不得遲澀審顧則為駐。凡勒畫起止用之。又平捺曲處用之。力聚於指，流於管，注於鋒；力透紙背者為頓，力減於頓者為蹲，力到紙即行筆為駐。
- **搶**：意與折同。折之分數多，搶之分數少；折之分數實，搶之分數半虛半實；圓蹲直搶，偏蹲側搶，出鋒空搶。空搶者，取折之空勢也。筆燥則折，筆溼則搶；筆燥實搶，筆溼空搶。
- **尖**：用於承接處。
- **搭**：筆鋒搭下也。上筆帶起下筆，上字帶起下字。
- **側**：指法運用，側勢居半；直畫尤宜以側取勢。
- **衄**：筆既下行又往上也。與回鋒不同，回鋒用轉，衄鋒用逆。

其二

- **過**：十分疾過。凡字有一主筆，虛舟老人所謂「立柱」是也。筆須平正，他畫則錯綜用意。作楷知此，便不呆板。

- **縱**：筆勢放開，所謂「大膽落筆」也。學李北海書則知操縱之法。
- **勁**：善用縱筆，必以勁取勝。蓋縱而能勁則堅實。
- **打**：空中落筆。
- **趯趯**：初學提活、蹲輕則肉圓，老成提緊、力行則肉趯趯；所謂「如萬歲枯藤」也。
- **出鋒**：運筆之法，斜、正、上、下、平、側、偃、仰，八面出鋒，始筋骨內含，精神外露，風采煥發，奕奕有神。
- **沉著**：諸法純熟，筆無游移，方能沉著。
- **潔淨**：如皓月流天，無纖雲濛翳也。從顏、柳起手，參以歐、虞，自得之。
- **疾澀**：宜疾則疾，不疾則失勢；宜澀則澀，不澀則病生；疾徐在心，形體在字；得心應手，妙在筆端。
- **跌宕**：熟極而化，方能跌宕。此境不可勉求，若勉強，非浮滑率易，則怪僻無度。
- **絲牽使轉**：絲牽有形跡，使轉無形跡；牽絲為有行之使轉，使轉乃無形之牽絲。
- **渡**：一畫方定，即從空際飛渡，以成二畫之筆勢，乃緊、乃勁。所謂「形見於未畫之先，神留於既畫之後」也。

■ **留**：筆機往矣，要必有以收之；筆鋒盡矣，要必有以延之；所以展不盡之情，蓄有餘之勢也。

第四章　結構

趙松雪曰：「結字因時相沿，用筆千古不易。」故結字之法，晉、唐既別，宋元亦殊；要之各有妙處，傳述不朽。但晉人尚逸，宋人尚意；俱無繩墨可尋。唯唐人尚法，法則無可隱遁耳。況武德之末，貞觀之初，為古今集大成之時；歐、虞以王佐才而精治一技，故三十六條結構之法，大醇而無疵者也。學者於此悉心參習，庶幾有成。

▌歐陽詢三十六條結構法

一、排疊

「排」者，排之以疏其勢。「疊」者，疊之以密其間也。大凡字之筆畫多者，必展其大筆而促其小筆。然不言展者，欲其有排特之勢；不言促者，欲其字裡茂密，如重花、疊葉，筆筆生動，而不見拘苦繁雜之態，則排疊之所以善也。故曰：「分間、布白」，謂「點、畫各有位置，則密處不犯，而疏處不離」。又曰：「調勻點、畫」謂「隨其字之形體，以調勻其點、畫之大小與其長短、疏密」也。

二、避就

避密、就疏，避險、就易，避遠、就近；欲其彼此映帶得宜。如「廬」字上一撇既尖，下一撇不當相同；「府」字一筆向下，一筆向左；「逢」字下「辶」拔出，則上必作點；皆避重疊而就簡徑也。

三、頂戴

「頂戴」者，如中山、琉球之人戴物而行，又如人高妝、大髻。正看時，欲其上下皆正，使無傾側之形；旁看時，欲其玲瓏松秀，而見結構之巧。如「臺」、「響」、「營」、「帶」，戴之正勢也；高低、輕重、纖毫不偏，便覺字體穩重。「聳」、「藝」、「髡」、「鵝」，戴之側勢也；長短、疏密，極意作態，便覺字勢峭拔。

四、穿插

「穿」者，穿其寬處；「插」者，插其虛處也。如「中」字以豎穿之，「冊」字以畫穿之，「爽」字以撇穿之，皆穿法也；「曲」字以豎插之，「爾」字以「爻」插之，「密」字以點、啄插之，皆插法也。八訣所謂「四面停勻，八邊具備」者，謂「如此等字左右如一，上下相等，一面破缺，便與三面不稱」。筆到處有力，筆不到處有神；則盡善矣。

五、向背

向背，左右之勢也。向內者，向也。向外者，背也。一內、一外者，助也。不內、不外者，並也。如「好」字為向，「北」字為背，「腿」字助右，「剔」字助左，「貽」、「棘」之字並立。

六、偏側

一字之形大都斜、正、反、側交錯而成，然皆有一筆主其勢者。陳繹曾所謂「以一為主，而七面之勢傾向之」也。下筆之始，必先審勢，勢歸橫、直者正，勢歸斜、側、戈、勾者偏。

七、挑挑

直者挑，曲者挑；挑者，取其強勁；挑者，意在虛和。

八、相讓

事有相讓，則能者展長；地有相讓，則要處得勢。相讓者，讓高、就卑，讓寬、就窄，讓險、就易也。然亦須有相助之意為善。

九、補空

　　補空，補其空處，使與完處相稱，而得四滿方正也。又疏勢不補，唯密勢補之。疏勢不補者，謂「其勢本疏而不整」。如「少」字之空右，「戈」字之空左；豈可以點、撇補方耶？密勢補之者，如智永〈千字文〉「恥」字，以左畫補右；所以完其神理，而調勻其八邊也。

十、覆蓋

　　「覆蓋」者，如宮室之覆於上也。宮室取其高大，故下面筆畫不宜相著，左右筆勢意在能容，而覆之盡也。

十一、貼零

　　「貼零」者，因其下點零碎，易於失勢，故拈貼之也。

十二、黏合

　　合而云「黏」似出勉強；蓋為字形支離者言之也。如「廬」、「獄」、「軒」、「礫」等字難於服帖，故用黏合之法；然必存其自然之趣，乃不墮惡札耳。

十三、捷速

　　用筆之法：先急回，後疾下；如鷹望、鵬逝，信之自然，不得重改。又下筆意如放箭，箭不欲遲，遲則中物不入也。

十四、滿不要虛

「園」、「圃」、「圖」、「國」等字欲其中間充滿，不見空虛；但「園」、「圖」等字雖欲其充滿，然中間筆畫亦不宜太與外口相逼，使外既失勢而中復散漫；如物之破大而不成體裁也。

十五、意連

字有形體不交者，非左右映帶，豈能聯絡。或有點、畫散布，筆意相反者，尤須起伏照應，空處聯絡；使形勢不相隔絕，則雖疏而不離也。形斷而意連之字，如「之」、「以」、「心」、「小」、「川」、「水」等皆是。

十六、覆冒

「覆冒」者，注下之勢也。務在停勻，不可偏側、欹斜也。「雲」、「空」等字如鳥窺胸，若疾側下，便無含蓄，而失覆冒之象矣。凡字之上大者必覆冒其下，如「雨」頭、「穴」頭、「宀」、「爻」頭之類是也。

十七、垂曳

「垂」者，垂左；「曳」者，曳右也。皆展一筆以疏宕之，使不拘攣也。凡字左縮者右垂，右縮者左曳，亦勢所當然也。

十八、借換

如〈醴泉銘〉「祕」字，就「示」字右點作「必」字左點，此借換也。

十九、增減

字之有難結體者，或因筆畫少而增添，或因筆畫多而減省；如「新」之為「新」，增也；「曹」之為「曺」，減也。

二十、應副

「應副」者，以此副彼，以彼應此；遙相準也。點、畫稀少者，以映帶為應副；「之」、「小」、「以」、「川」等是也。茂密者，一畫對一畫；「龍」、「詩」、「仇」、「轉」等是也。

二十一、撐拄

字之獨立者，必得撐拄，然後勁健可觀；如「丁」、「予」、「可」、「下」、「巾」等是也。

二十二、朝揖

「朝揖」者，偏旁湊合之字也。一字之美，偏旁湊成；分拆看時，各自成美；故朝有朝之美，揖有揖之美；正如百物之狀，活動圓備，各各自足；合而成字，眾美具也。

二十三、救應

凡作一字，意中先已構一完成字樣，躍躍在紙矣。及下筆時，仍復一筆顧一筆，失勢者救之，伏勢者應之；自一筆至十筆、二十筆，筆筆回顧，無一懈筆者是也。

二十四、附麗

「附」者，立一為正，而以其一為附也。凡附麗者正勢既欲其端凝，而旁附欲其有態；或婉轉而流動，或拖沓而偃蹇，或作勢而趨先，或遲疑而托後；要相體以立勢，並因地以制宜；不可拘也。

二十五、回抱

「回抱」者，回鋒向內，轉筆勾抱也。太寬則散漫而無歸，太緊則逼窄而不可以容物；使其宛轉勾環，如抱沖和之氣，則筆勢渾脫矣。

二十六、包裹

謂如圜圍打圈之類，四圍包裹也。「尚」、「向」上包下，「幽」、「凶」下包上，「匱」、「匡」左包右，「旬」、「句」右包左之類是也。包裹之勢要以端方而得流利為貴。

二十七、小成大

　　字之大體猶屋之有牆壁也。牆壁既毀，安問紗窗、繡戶，此以大成小之勢不可不知。然亦有極小之處而全體結束在此者，設或一點失所，則若美人之病一目；一畫失勢，則如壯士之折一股，此以小成大之勢，更不可不知。

二十八、小、大成形

　　謂「小字、大字各有形勢」也。東坡曰：「大字難於結密而無間，小字難於寬綽而有餘」。若能大字結密，小字寬綽，則盡善盡美矣。

二十九、小大與大小

　　謂「大字促令小，小字放令大，自然寬猛得宜」也。或曰：「謂上小、下大，上大、下小，欲其相稱」，亦一說也。

三十、各自成形

　　凡寫字，欲其合為一字亦好，分而異體亦好；由其能各自成形故也。

三十一、相管領

　　以上管下之為「管」，以前領後之為「領」；由一筆而至全字，彼此顧盼，不失位置；由一字以至全篇，其氣勢能管束到底也。

三十二、應接

　　「應接」者，錯舉一字而言也。如上字作如何體段，此字便當如何應接；右行作如何體段，此字更當如何應接；假使上字連用大捺，則用翻點以接之；右行連用大撇，則用輕掠以應之；行行相向，字字相承，俱有意態；正如賓朋雜作，交相應接也。

三十三、褊

　　學歐書者易於作字狹長，故此法欲其結束整齊，收斂緊密，排疊次第，則有老氣；此所以貴為褊也。

三十四、左小、右大

　　左小、右大，左榮、右枯，皆執筆偏右之故。大抵作書須結體平正，若蹙左、寬右，書之病也。

三十五、左高、右低，左短、右長

二者皆字之病。凡作橫畫必兩頭均平，不可犯此二病。

三十六、卻好

諸篇結構之法，不過求其卻好。疏密卻好，排疊是也。遠近卻好，避就是也。上勢卻好，頂戴、覆冒、覆蓋是也。下勢卻好，貼零、垂曳、撐拄是也。對代者分亦有情，向背、朝揖、相讓，各自成形之卻好也。聯絡者交而不犯，黏合、意連、應副、附麗、應接之卻好也。實則串插，虛則管領；合則救應，離則成形；因乎其所本然者而卻好也。互換其大體，增減其小節；移實以補虛，借彼以益此；易乎其所同然者而卻好也。撅者屈己以和，抱者虛中以待；謙之所以卻好也。包者外張其勢，滿者內固其體；盈之所以卻好也。褊者緊密，偏者偏側，捷者捷速，合用時便非弊病。筆有大、小，體有大、小，書有大、小，安置處更饒區分。故明結構之法，方得字體卻好也。

第五章　習字

習字必在早起，早起得氣之清，神志敏爽，不落昏惰；若於燈下習字，則殊非所宜。

紙、墨、筆、硯之選擇，碑、帖之取合，姿勢之正確，臨帖之方法，皆與習字有關而為學者所當知。故特分條詳述之。

▍第一節　選紙

初學習字，紙質不妨稍劣，寧粗而不宜純細，寧毛而不宜光澤，寧稍黃糙而不必白滑；因練習之時，當取其難，於稍粗劣之紙面，日日練習，以達於成，則他日遇純細光澤之紙，只覺易寫而絕不虞其難。至習之既久，進習小楷，則方可用稍細且薄之紙，然亦終不宜過於光滑細澤也。或有用水油紙者，不過初影寫時偶用之耳。至於外國紙，如有光紙、靠背紙等，尤不宜用。總之，習小楷則宜用毛邊、竹簾、白關等紙，習大字則宜用淺黃色之七都紙也。

▌第二節　選毫

　　初學用筆，大字宜羊毫，行、草宜長鋒羊毫，小楷則世多用紫毫及兼毫；然終以能用小羊毫練成者為可貴。若水筆則不過商店寫帳所用，蓋取其能速寫而省墨也；正當習字者不宜用之。唯初用羊毫時，每苦其肥鈍難寫，手不能自主；則購筆時先選取其鋒薄者，用之三數月，乃漸購其鋒稍厚者，後始購其鋒齊飽滿者，是亦於難中求易之一法也。

▌第三節　選墨

　　墨質大有高、下，總以膠重者為劣。其品類有松煙墨及尋常所用之膠墨二種：松煙色烏黑無膠，然寫時反黏澀難化，平、津人最喜用之，以為高貴；實則黯無光澤，且著水易滲化，學者殊不必用。膠墨以質細而輕、上硯無聲者為佳。

　　磨墨須濃、淡得中，過濃者滯筆，過淡則字無神采也。磨時用力要輕而緩。語云：「磨墨如病夫，握筆如壯士」；學者宜留意也。

▌第四節　安硯

硯與習字初無關係，然墨汁由硯磨出，故硯亦為習字者所當注意。必求其堅細，古瓦最佳，石者次之。至於硯之位置亦有一定，必置於書桌之前方偏右角上方稱；蓋既便於磨蘸，又不致有墜墨、汙紙之虞。

▌第五節　正姿勢

初學習字，第一須自注意，常矯正其姿勢。凡作書坐宜端穩，體正、肩平，不許任意欹斜側坐。據案宜胸張、背直，左手按紙，右手執筆，相會成直角，頭稍前傴，胸部與案距離約二寸許；不許駝背、傴胸，低頭伏案如瞌睡狀，及頭左側作雞視狀。苟不矯正，則肩背彎斜，胸部促壓；久之，恐目光短視而背脊高聳如駝背矣。

▌第六節　臨、摹

岳珂曰：「臨、摹兩法本不相同：摹帖如梓人作室；梁、栌、欂、桷，雖具準繩，而締創既成，氣象自有工拙。臨帖如雙鴻並翔：青天浮雲，浩蕩萬里，各遂其所至而息焉。」

摹書所以節度其手，易於成就，須將古人名筆置之几案，懸之座右，朝夕諦觀，思其用筆之理，然後可以摹、

臨；其次雙鉤蠟本，須精意摹拓，乃不失位置之美耳。

臨書易失古人位置，而多得古人筆意；摹書易得古人位置，而多失古人筆意。臨書易進，摹書易忘；經意與不經意也。夫臨、摹之際，毫髮失真則神情頓異，所貴詳謹。世有〈蘭亭〉何啻數百本，而以定武石刻為最佳。然定武本亦有數樣。試取諸本參之，其位置長短、大小固無少異，而肥瘠、剛柔、工拙之處則如人之面，無有同者；此知定武雖石刻，又未必得真跡之風神也。故吾人臨、摹碑、帖當擇其未失真者。

學書以摹仿為先，可取古人著名碑、帖二三種，選出若干字，用薄紙雙鉤，填作黑字，裱成影本，以為摹印之用。唯雙鉤之法，須墨暈不出字外，或郭填其內（「郭填」者，雙鉤其郭，乃以墨填其中也），或朱其背（「朱背」者，以古帖字暗，故朱字之背面，使正面顯露也），須得肥瘦之本體為妙。或云：「雙鉤時須倒置之，則無容私意於其間。」誠使下本明、上紙薄，倒鉤何害；若下本晦、上紙厚，則倒鉤必失真態。夫鋒芒、圭角，字之精神；故欲求其真，當用朱背之法也。

康南海曰：「學書必先摹仿，不得古人形質，無自得其性情也。故欲臨帖，必先使之摹仿數百過，使轉運立筆盡肖，然後可以臨帖。」

第七節　少數字之熟習

李日華日：「學書當擇古人百餘字成片段者，並其行間布白而學之。」此誠至妙之論也。故不論學碑、學帖，只須挑選若干字，詳審其間架結構（間架之用，欲其平正卓立，穩固而不倚。結構之意，欲其團結緊湊，疏密均有致。蓋一以立骨幹，一以取局勢也），熟習其行間布白（「布白」者，即注意其著墨處與空白處之黑白配置，而或使之相間匀稱，或使之疏密相錯也）。久而久之，運筆自然純熟，則隨意作書，其位置筆意固可無絲毫異於碑帖之處，即點、畫之微亦無不逼肖矣。故學碑、學帖，只須熟習少數之字，盡得其間架、布白之法足已，正不必字字臨摹也。

第八節　博覽

臨帖尤宜博覽。「博覽」者，使之醞釀、融化，使之見多識廣，更取各家之長，冶於一爐，使字體得臻至善至美之境也。康南海引揚子雲語日：「能觀千劍而後能劍，能讀千賦而後能賦；亦欲使所見廣博，以通源流，以熟體變，而能自取師資也。」

第四編　書法研究
第五章　習字

附錄一
歷代書家小傳

　　古人之法書、名畫，猶之嘉木、奇花也，而書尤為中國特有之美術。數千年來，字形遞變，字體各別；名大家先後相望，或喜端凝，或尚秀潤，或以奔放為貴，或以收斂見長；姿態不一，意趣橫生；觀其筆力遒勁，風神秀逸；偶一瞻對，使人飄然有出塵之想。夫戴履之間，嘉木、奇花夥矣！人苟不知其品名號性質，則其愛玩之情不篤。故世有本草家者檢索其名目，討究其性質，筆之於書。愛花木者園藝而盆栽之，以求其繁殖；於是佳者益佳，奇者益奇。唯書亦然，今有名蹟於此，魄力、意態頗為超凡；而不知其出於誰何之手，或雖知而不詳其身世；則愛玩之情亦自不切。世有好古家者檢索書者之名字，尋究其人品、履歷；由此或考其書派之所自起，書法之所從來。則愛好之心越切，而其身價亦倍增矣。爰於編末，附載「歷代書家小傳」，古欲以引起後學崇拜之心思，亦足以備參考也。日人近藤元粹著《書畫名家詳傳》，蒐羅名大家達二萬六千七百餘人之多。是篇所載，僅得大凡，讀者鑑之。

倉頡

黃帝時左史官也。仰觀雲霞之象，俯察鳥獸之跡；體類象形而制字，以代結繩之政。即後世所謂古文是也。

史籀

周宣王時太史。就倉頡古文之體而損益之。《漢書‧藝文志》周宣王太史籀作《大篆》十五篇是也。

李斯

楚之上蔡人，從荀卿學。西入秦，始皇併天下，以斯為丞相。其時天下文書習用大篆，多不能通，於是斯乃削其繁冗，歸於簡約；成小篆體，通行天下。凡名山碑刻以及銅符、玉璽之文皆屬之斯。成《倉頡篇》七篇。

今世通行之細篆書體皆由斯體摹寫而來。秦代碑文率皆用之。

始皇併吞六國，斯乃奏罷天下之文與秦異者而劃一之。其筆法如錐畫石，體勢飛動，為楷隸不二法門。近世所藏鐘鼎款識符印之文猶能見之。

程邈

程邈字元岑，下邽人。為縣之獄吏，得罪始皇繫於雲陽獄中，覃思十年，損益大、小篆方員之筆法，成隸書三千

字；始皇善之，用為御史，以其字便於官獄隸人佐書，故曰「隸書」。然《漢書‧藝文志》謂「始皇時邈所作者乃篆書」。唐杜光亦謂「隸書實起於周代，非邈所創也」。

王次仲

秦之上谷人。弱冠時，變倉頡舊文作隸書。其時官務繁多，次仲之文則簡易，便於速寫。始皇召之，不至，帝怒，檻送之；中途化為大鳥飛去。

次仲以楷字格勢侷促，引而伸之，亦稱八分書。

揚雄

字子雲，西蜀成都人。年四十餘遊京師，以詞賦奏之，除黃門給事郎。歷事三朝，未嘗徙官，王莽時拜為大夫。性嗜酒，喜作奇字。平帝元始中，徵天下通小學者集庭中，各記奇文百字。雄因取而編之，成《訓纂篇》以續倉頡，去《倉頡篇》中之重複者，凡八十九章。

曹喜

字仲則，扶風平陵人。章帝建初年中，為祕書郎，以工篆、隸書名天下。見李斯筆勢，輒驚嘆。作《筆論》一卷。

杜度

　　字伯度，京兆杜陵人，章帝時為齊相，善章草。建初中，帝善其書，許以草書奏事。以其用於章奏，後世因謂為章草，時有草聖之目。

崔瑗

　　字子玉，涿郡安平人。著《草書勢》，善章草，師杜度之體，點畫調達流暢，王隱稱為「草賢」。又妙擅小篆，作「平子碑」。《唐書・藝文志》稱「崔瑗撰《飛龍篇》及《篆草勢》三卷」。

許慎

　　字叔重，汝南召陵人。自少稱博學，時號五經無雙，著《說文解字》十四篇。

張芝

　　字伯英，敦煌淵泉人，後徙屬弘農華陰，與弟共以草書名。

　　伯英變崔、杜之法而作今體草書，一筆聯貫而成，不稍隔斷。以書格論之，固在二王之次，然一筆書成之飛白實自此創始。芝家中衣帛必先書而後練之。臨池學書，池水盡黑，故下筆輒合楷則。

張昶

字伯高，伯英之弟，尤善章草。其書類似伯英，時人稱為「草書亞聖」。又妙擅八分隸書，「華岳廟祠堂碑」即其所書也。

蔡邕

字伯喈，陳留圉人也。靈帝熹平四年（西元一七五年）奏求正定六經文字，詔許之。邕乃自書勒石，立於太學門外。當其建立之始，乘車來觀覽、摹寫者日千餘人，填塞街衢。封高陽鄉侯。著《篆勢論》。邕無子，有女文姬，嗣其家學。嘗曰：「臣父造八分，其筆法得之神授。」蓋邕初人嵩山學書，石室中得素書，八角垂芒。作書法史籀、李斯之筆勢。誦讀三年，遂通其理。一日，方臥室中，恍然有客入，狀貌魁梧，授以九勢，從此書法大進。奉詔李斯、曹喜及古今諸體書成《聖皇篇》，詣鴻都門；時方修飾，見役人以堊帚成字，心悅之，因歸而作飛白書。熹平四年詔以蔡邕、堂溪典、楊賜、馬日磾、張馴、韓說、單颺等正定六經文字。

師宜官

南陽人。靈帝好書，徵天下工書之士數百人，集鴻都門，宜官興焉。作八分書千言，大者徑丈，小者方寸，甚矜

其能。嗜酒使氣，嘗空囊至酒家，就壁作書求售，觀者雲集因而沽酒，多售輒劃去之。袁術為將，立鉅鹿「耿球碑」，即其所書也。

梁鵠

字孟皇，安定烏氏人。以善八分知名於時。靈帝鴻都之召，孟皇與焉。宜官作書，成後，輒鑢削或焚去。鵠嘗俟其醉，竊其所作。以書為選部尚書。後依劉表，魏武破荊州，愛其書，嘗仰繫帳中玩之，以為勝於宜官，宮殿題榜多出鵠手。

左伯

字子邑，東萊人。特工八分，與毛弘齊名。又善造紙，漢興，以紙代簡。和帝時，蔡倫始製紙，子邑妙得其法。

蔡琰

字文姬，蔡邕之女。博學多才辨，妙通音律。獻帝興平間，被捕入南匈奴。曹操贖之回，問曰：「聞夫人家多藏典籍，今尚存否？」文姬曰：「昔亡父有賜書四千餘卷，妾尚能憶誦四百餘篇。」操曰：「當令吏十人就夫人所憶而錄存之。」文姬曰：「男女有別，禮不親授；乞給紙筆，真草唯命。」於是繕就呈交，無有遺誤。

鍾繇

字元常，潁川長社人也。以功封定陵侯，官至太傅，卒諡成侯。繇少與胡昭並師劉德升，十六年未嘗窺戶。嘗謂其子會曰：「吾精思書學三十年，坐與人語，以指就座邊數步之地書之；臥則書於寢具，具為之穿。」嘗於韋誕坐中，見蔡邕筆法，苦求授與，不得，到於搥胸吐血；曹操以五靈丹救之，始蘇。誕死，繇發其塚，盜得之。其書分三體，一曰：「銘石書」（正書），最妙。二曰：「章程書」（八分），祕傳教小學者。三曰：「行書」，尺牘所用。三體皆善，而行書尤為世所稱。

宋翼

鍾繇弟子，嘗作書如算子，繇叱之，三年不敢見。晉武帝太康間，許下人，發鍾繇塚，得《筆勢論》，讀之，書法乃大進。每畫一波三折筆，作一戈如百鈞弩發，作一點如高峰墮石，作一牽如百歲枯藤；於是聲名大振。

邯鄲淳

一名竺，字子叔，潁川人。善許氏蒼雅蟲篆之學。獻帝初平中，從三輔客荊州，曹操甚敬禮之。文帝黃初初年（西元二二〇年），授博士給事中。淳師事曹喜，八體悉工，尤

精古文、大篆、八分隸書。自杜林、衛宏而後，古文之學泯絕，至淳始復興。其後以書學教諸皇子，又建立「三體石經」，於是文化蔚煥復宣。校三體《說文》，與篆隸大同，古文小異。

衛覬

字伯儒，河東安邑人。漢末為司空掾，魏既建國，徙侍中尚書。明帝即位，進封閿鄉侯。好古文、鳥篆、隸、草，無所不善。古文之學從邯鄲出，嘗效淳體，作古文《尚書》，還以示淳，淳不能辨也。

韋誕

字仲將，太僕端子也。善屬辭章，建安中，拜郎中，累進至光祿大夫。初明帝太和間，為武都太守，以能書留補侍中，魏氏題品碑銘，多誕所書。誕與姜翊、梁宣、田彥和皆張伯英弟子，並能草書，而誕尤工。又善楷書，南宮既建，明帝以誕書古篆。誕諸書並善，尤精題署。時明帝造凌雲臺初成，匠人誤先上榜，屬誕書之，轆轤引上，去地二十五丈，比訖，鬚髮盡白。又善製筆、墨，世稱「仲將之墨，一點如漆」。有《筆經》。

皇象

字休明，廣陵江都人。幼工書，時張超、陳梁甫並以書名，而有「陳瘦、張峻」之恨，象斟酌其間，甚得其妙。一時善書者莫能及之，時與嚴武之棋、曹不興之畫共稱三絕。官至侍中。工章草，師杜度。右軍隸書，萬字皆別；休明章草，萬字皆同；各極其至，唯八分亞於蔡邕耳！所書「天發神讖碑」體勢本之漢隸，而純樸之處，雅有三代遺意。羊欣稱「象善草書」，張懷瓘則推其小篆入能品，獨未稱其善隸書者，或此碑後出土，前人未及見耳。歷代能書之士，多作急就章，今唯有一本傳世，即象所作也。

衛瓘

字伯玉，覬子也。仕魏，封菑陽侯。太康初，進司空，錄尚書事，領太子少傅，謚成。瓘學問淵博，通達文義，與索靖共善草書，時有「一臺二妙」之稱。論者謂「瓘得伯英之筋，靖得其肉」。草法伯英，又承家學，更參以稿草。其作柳葉篆，類薤葉之形，筆勢明勁，少有能學之者。

衛恆

字巨山，瓘子也。善草隸書，作《四體書勢論》。其父瓘嘗曰：「吾書得伯英之筋，恆得其骨。」獲汲冢古文，論

楚事者最妙，常把玩不釋。祖述飛白，作散隸，隸體微開張白露，飛白拘束，隸書瀟灑。又作雲書，飛動如飛，字張如雲。衛氏蓋即垂雲之祖。

索靖

字幼安，敦煌人。與衛瓘共以善草知名。惠帝即位，賜爵關內侯。靖為張伯英姊之孫，故學其章草，其險勁過於韋誕，八分亞於韋、鍾，有「毋丘興碑」傳世。嗣伯英草書之名。其書矜貴，有銀鉤蠆尾之勢。

王導

字茂弘，光祿大夫覽之孫。元帝為琅邪王時，以導為安東司馬，及即位，封武岡侯，旋進太傅，拜丞相，卒諡文獻。導行草兼妙，元帝、明帝皆工書，極嘆服之。作字善撫模前人，初師鍾繇力學不倦，過江，攜〈宣示帖〉與俱。

郗愔

字方回，拜司空，諡文穆。諸體皆善，齊名庾翼。遵衛氏法，長於章草，纖肥得中，意態無窮，可謂「筋骨悉稱」。王僧虔曰：「方回章草在右軍之亞耳！」

王廙

　　字世將，導從弟，元帝姨弟也。少能屬文，工詩、畫，善音樂、射、御、博、弈諸雜技。元帝時，累遷平南將軍，封武陵縣侯，卒諡康。晉渡江而後，右軍以前之書家，當以世將為最。章、楷紹法鍾太傅，又工草隸、飛白，祖述張、衛遺法，飛白氣尤高古，時人以為僅亞於右軍。嘗得索靖書七月二十六日書一紙，寶玩不釋，懷帝永嘉之難，四疊衣中，攜以渡江，今猶可審其痕跡。

王羲之

　　字逸少，司徒導之從子。隸書之妙，冠絕古今。為右軍將軍，會稽內史。嘗宴集同僚於會稽山陰之蘭亭，自作序文書之，即有名之〈蘭亭序〉也。山陰有道士養鵝，右軍見而悅之，因為書《道德經》，籠鵝以歸。詣門生家，見榧几清淨，因書之，後為其父所削去，門生驚惱累日。蕺山有老姥，持六角竹扇求售，羲之書其扇，各五字，曰：「但言以百錢求王右軍書。」人競買之，其書為世所重如此。常自謂「吾書比之鍾繇，鍾當抗行；草書比之張芝，猶當雁行耳」。嘗與人書云：「張芝臨池學書，池水盡黑；假令寡人耽之若此，未必後之」，初不勝庾翼、郗愔，暮年方妙。常作章草以答庾亮，亮弟翼甚嘆服。作書復之云「昔伯英章草十紙，

過江亡失，常嘆妙跡永絕；忽見足下答家兄書，煥如神明，頓還舊觀」。卒贈金紫光祿大夫，諸子遵遺旨，卒辭不受。義之少學書衛夫人，謂將大成（《筆勢傳》云：「義之學三年，日進十二功」，衛夫人見太常王策，語曰：「此小兒必見用筆訣，近頃觀其書，便智若老成。」因流涕曰：「此子必蔽吾書名。」）；及北渡江，遊名山，見李斯、曹喜書；又之許下，見鍾繇、梁鵠書；之洛下，見蔡邕石經；又於從兄洽處，見「華岳碑」；始知學衛夫人書，徒費年月，遂改本師，學習眾碑。晉成帝時，北郊更祝版，工人削義之之筆，入木七分。義之善草隸、八分、飛白、章、行諸體，精備自成家法，得千變萬化之神，書林聖手也。

王獻之

　　字子敬，義之第七子。工草隸，七、八歲時學書，義之自後掣其筆不得，嘆曰：「此兒後當復有大名。」嘗書壁為方丈大字，義之甚以為能，觀者數百人。大元中新起太極殿，謝安欲獻之題榜，以為萬代之寶，而難於言；因試謂曰：「魏時凌雲殿之榜，韋仲將誕懸梯書之。」獻之正色曰：「仲將，魏之大臣；寧有此事。使其若此，有以知魏德之衰。」安遂不迫之。安又問曰：「君書何如君家尊？」答曰：「固當不同。」安曰：「外論不爾。」答曰：「人那得

知。」尋除建威將軍，吳興太守，徵召授官中書，特贈侍中光祿大夫，卒諡曰「憲」。獻之初學其父，後改變制度，別創新法；率爾操觚，算合規矩。羲、獻書法，世謂之「今草」；結構微妙，亦謂之「小草」、「游絲草」。獻之變右軍法為今體，字畫娟秀，妙絕時倫。謝奉起廟，悉用梐材；右軍取梐，書之滿床，奉收得一大簣。子敬後往，奉為言「右軍書法大佳」，而密以數十梐板請削作子敬書，亦甚合；奉並珍藏之。至其孫履分半贈與桓玄，因得為主簿。有一年少好事者故作精白紗裓狂走，左右追逐；至門外，鬥爭分裂，才各得其半耳。

王羲之代書人

陶弘景答梁武帝啟曰：「王羲之代書未詳其姓氏。逸少罷官，告靈不仕以後，略不復自書，皆使此一人。」世人不能別，見其緩異，呼為「末年書」。子敬年十七八，全仿此人書，故遂成，與之相似。

張翼

字君祖，下邳人，官至東海太守。善隸、草，翼正書學鍾繇，草書學羲之，皆極精妙。右軍嘗作自表書，晉穆帝命翼題其後答之；右軍當時不能識別，良久始悟，曰：「小子幾欲亂真耳！」

謝安

字安石，善行書，封建昌縣，拜太保，追贈太傅，諡文靖。草、正書學右軍。右軍云：「卿，解書者。然知解書者尤難。」安甚重獻之書，每見其書，輒就紙題其後。

桓溫

字元子，宣城太守彝之子。穆帝升平年間改封南郡公，又加侍中大司馬。太和四年（西元三六九年）領平北將軍，徐、兗二州刺史，追贈丞相。溫之真跡傳世者甚少，然頗長於行、草，筆力遒勁，有王、謝之餘韻焉。

桓玄

字敬道，一名靈寶，大司馬溫之庶子。元興二年（西元四○三年）詐上表請平姚興，初欲裝飾，翼免處分；先以輕舸載服翫及書畫等物。常曰：「書畫、服翫宜恆置左右，萬一有意外，當輕易運載。」眾咸笑之。玄性貪鄙，好奇異。他人有法書、名畫，悉欲歸己。極愛羲之父子書法，各置一帙於左右，時展玩之。其所愛重之書畫，每宴集，輒出以示賓客。客有食油漬者，以手揭之，輒留汙點；其後出以示人，每先令客洗淨，然後揭之。

衛夫人

名鑠，字茂猗，晉汝陰太守李矩之妻。善書，正書妙入能品，王右軍之師也。或謂鍾繇筆法傳衛夫人，衛夫人傳王羲之。

盧偃

諶第四子也。博學，以隸書名世。仕慕容氏為給事黃門侍郎，守營丘、成周二郡。

崔潛

悅之子。仕慕容氏為黃門侍郎，延昌初為著作郎。王遵業買得其書，甚祕藏之。武平年間，姚元標以工書知名，見潛書，以為勝於崔浩。

謝靈運

陳郡陽夏人，襲封康樂公。詩書皆妙絕時人，文成輒手寫之；文帝稱為二寶。後為永嘉太守，臨川內史。族眾若謝混、謝瞻皆負盛名，瞻嘗作〈喜霽詩〉，混和詠而靈運書成，太保王弘以為三絕。獻之所上表多中書省雜事，靈運嘗密寫之，以易真本，人多疑之。元嘉初，文帝追索，始復前陳。其母為獻之之侄，故淵源有自，真、草學羲之至妙，草書尤為世所推。

羊欣

　　字敬元，泰山南城人。泛覽經籍，尤長隸書。年十二，獻之見而愛之。嘗於夏時著新絹裙晝寢，獻之因書裙數幅以去。欣本工書，至是彌善。會稽王世子元顯屬書扇，不奉命。除中散大夫。素好黃老，手一捲不輟。欣師法大令，親承妙旨，故書名重一時，行書尤善。時人謂：「易王得羊，不失所望。」嘗撰《續筆陣圖》一卷，又撰《古今能書人名》一卷。

蕭思話

　　南蘭陵人，孝懿皇后弟之子。工隸書，善彈琴。後拜郢州刺史，贈征西將軍，開府儀同立司，諡穆侯。思話之書風流媚好，不減羊欣，恨筆力稍弱耳。世稱「思話書學羊欣之體勢，上方孔琳則不足，下方范曄則有餘」。

范曄

　　字蔚宗，順陽人。少好學，善為文章，能隸書，曉音律。累遷左衛將軍、太子詹事。及後入獄，帝以白團扇甚佳，送曄書詩賦美句；曄受旨援筆書曰：「白日去炤炤，長夜襲悠悠。」帝循覽淒然。曄自序曰：「吾書雖筆勢峻快，竟未成就，每用自愧。」曄與思話同師羊欣，後少失故步。其書工草隸而小篆最精。故世稱「羊欣之真、孔琳之草、思話之行、范曄之篆，各妙絕一時」。

丘道護

烏程人，善隸書。

巢尚之

字仲遠，魯郡人。文帝元嘉年間與始興王浚官侍讀。

孫奉伯

官淮南太守，與巢尚之、徐希秀同奉詔編輯二王書簡，施以品評。

虞和

嘗上表明帝，論列古今妙跡，凡正、行、草、楷、紙色、標軸真偽、卷數，備列其中。表本真跡行世。為起居合人李造所得。著有《法書目錄》六卷。

鄭道昭

北魏滎陽人，兗州刺史羲之子。仕魏為光州刺史，自號中嶽先生。工書，初不甚著，迨至清代嘉慶之際，雲峰山諸石刻發現於世，當時書家包世臣、張琦、吳熙載等極推崇之，遂為習北碑者所宗尚。世臣謂：「其書原本乙瑛，而有海鷗雲鶴之致；即『刁惠公碑』、『鄭文公碑』、石峪大字

佛經疑亦為其所書。」楊守敬亦曰：「道昭諸碑遒勁奇偉，與南朝之『瘞鶴銘』異曲同工，擘窠大字此為極則。」

王僧虔

琅邪臨沂人。善隸書，宋文帝見其所書素扇，嘆曰：「審其筆跡雖無逾子敬，而雅量過之。」孝武帝擅長書道，獨推重僧虔。作書喜用禿筆而雅有逸趣。明帝泰始中，出為吳興太守。王獻之亦曾作令吳興，後先輝映，論者稱之。齊太祖亦善書，嘗問僧虔曰：「朕與卿書，誰為第一？」僧虔曰：「臣書人臣第一，陛下書帝王第一。」帝笑曰：「卿可謂善自為謀者矣！」因示以古蹟十一帖，於是僧虔乃將民間所有，帙中所無者，得十二卷卷之。又羊欣所撰《能書人名》尋索未得，乃別錄一卷以上之。世祖即位，遷侍中左光祿大夫，開府儀同三司，贈司空，諡簡穆。著有詩賦傳世。昇明二年（西元四七八年）為尚書令。嘗為飛白書題壁，當時以比「座右銘」。嘗為讓表，辭制既雅，筆跡又麗；時人以比王子敬。

張融

字思光，暢子也；吳郡吳縣人。善草書，常自誇其能。齊高帝奇愛之，嘗曰：「此人不可無一，不可有二。」遷司

徒左長史。庾元威嘗曰：「融書兼眾體而草最工。齊、梁之際，殆無有過之者。」後人見其渾樸古雅，多誤為後漢張伯英所書。

蕭子雲

字景喬，齊豫章文獻王嶷之子。善草隸，為時楷法。自云：「取法鍾元常、王逸少而體格微殊。」其書跡雅為武帝所重，帝嘗評其書：「筆力勁駿，心手相應；巧逾杜度，美過崔寔；當與元常並馳爭光。」其見賞如此。出為東陽太守，百濟國人嘗至建業求書，子雲方之郡治，維舟將發，適相逢使人於渚次。望船三十步許，拜行而前。子雲問之，答曰：「侍中尺牘美流海外，今日唯求名蹟所在。」子雲乃停舟三日，書三十紙與之，得金數百萬。性鄙吝，非佳紙與厚潤不書，好書者賷重幣以求之，太清元年（西元五四七年），復為侍中，國子祭酒。梁武帝大通元年（西元五二七年），鑄鼎埋之蔣山，文曰「大通真書」，又鑄一鼎，書《老子》五千言，沉之九江，並子雲所書。草、行小篆諸體兼善，而飛白書尤為意趣飄然。武帝嘗曰：「獻之白而不飛，卿書則飛而不白；斟酌二者，斯為盡善。」子雲乃參以篆意為之，雅稱帝意。嘗飛白大書蕭字，李約得之，建一室，曰「蕭齋」。歐陽率更云：「蕭侍中飛白輕濃得中，如蟬翼掩素；筆跡健瘦，縈絲鐵索；傳者稱之。其筆用胎髮作

心，故纖細無失。」《江南府志》云：「南朝老嫗善作筆，子雲用之，筆心以胎髮為之。」著有《五十二體書》一卷。

陶弘景

字通明，丹陽秣陵人。幼稟異操，四、五歲時，常以荻作筆，畫灰中學書。及長，讀書萬餘卷，善琴、棋，尤工草隸書。性淡泊，不樂仕進。永明十年（西元四九二年），辭官隱句曲山，自號華陽隱居。其後，世人即以「隱居」名之。梁武帝早歲與之遊，即位後，書問不絕，每有大事，輒就諮詢。時人稱為「山中宰相」。贈大中大夫，諡貞白先生。弘景之書其氣骨師法鍾、王，與蕭子雲等各得右軍之一體。真書勁利，稍遜歐、虞；隸書入能品，世所傳者〈畫版帖〉、「瘞鶴銘」皆其遺蹟。

徐僧權

東海人。仕梁至東宮通事舍人，以善書知名於世。

庾肩吾

字慎之。八歲能詩賦，初為晉安王常侍，被命與劉孝威等抄撰眾籍，號高齋學士。累遷太子率更令，中庶子。簡文帝即位，為度支尚書。後為侯景所得，將殺之，因謂曰：「聞汝能作詩，試作之；若能，即貸汝命。」肩吾操筆便成，

辭采甚美；乃釋之。為建昌令，卒封武康縣侯。著有《書品論》。

江總

字總持，濟陽考城人。後主禎明三年（西元五八九年），進號權中將軍。入隋，仕至開府。作行草書，時稱獨步。又詞翰兼妙，為時所稱。

釋智永

右軍七世孫，徽之之後。與兄孝賓俱舍家入道，號永禪師。常居永欣寺閣上，臨池學書；每有禿筆，輒置籠中，久之，五籠皆滿。學書三十年，作「真草千字文」八百本，凡浙東諸寺各置一冊，故至今猶有多冊傳世。所居寺因往來請書之人甚多，門庭如市，戶限為穿；乃將所居之扉，以鐵葉裹之，謂之「鐵門限」。又取筆頭瘞之，號退筆塚，自製銘詞。永遠祖逸少，歷紀專精，諸體兼善，草書最優。

江式

字法安。少專家學，尤工篆體。洛陽宮殿諸門題款皆式所書。延昌（梁天監年間）之際，上表請撰集《古今文字》四十卷，大體本之許氏《說文》，上篆下隸。正光間，兼著作郎，贈巴州刺史。

丁道護

官至襄州祭酒從事。善正書兼師後魏遺法。隋、唐之交，善書者多出一門，唯道護諸體兼善，含英咀華。所書以「襄陽啟法興國寺碑」為最精，歐、虞多從此出。北方風尚質樸，即學術亦然，道護隸書有之。

釋智果

會稽人。居永興寺，煬帝甚喜之。工書銘石，智永嘗謂之日：「和尚得右軍之肉，果得右軍之骨。」隸、行、草皆入能品。

唐太宗

名世民，高祖次子。為人聰明英武，少有大志，諡日「文帝」。於右軍書法，特加眷賞。貞觀之初，下詔購求，蒐羅殆盡。萬機之暇，備加玩賞；〈蘭亭〉、〈樂毅〉尤所寶貴。十四年（西元六四〇年）四月，帶自作真、草書屏風以示群臣，筆力遒勁，為一時之冠。十八年（西元六四四年）二月，召三品以上宴賜玄武門，帝操筆作飛白書，群臣乘醉，就帝手中競取之。散騎常侍劉洎登御床爭取，乃得；群臣以為大不敬，請付以法；帝笑而釋之。帝嘗謂司徒長孫無忌、吏部尚書楊師道日：「相傳舊俗朔旦，必用衣物相賀。嗣後卿等可各以飛白代之。」真書傳世者〈晉祠銘〉、〈溫泉

銘〉為最著。貞觀十七年（西元六四三年），丞相魏徵薨，帝親製碑文並為書石，太和中，宋國公李令問孫芳至闕，以高祖、太宗所賜衛國公靖官告及敕書手詔等十餘卷內有太宗筆跡四卷，因以進呈。太宗留之禁中。屬書工摹寫，以原本還之。帝嘗作《筆法指意》、《筆意三說》以訓學者，又傳贊王羲之《字學論》。

虞世南

　　字伯施，越州餘姚人；性沉靜寡慾，篤志好學；善屬文，學右軍書法於同郡沙門智永，能妙得其體要。隋大業初，授祕書郎。太宗引為秦府參軍，弘文館學士。嘗命書《列女傳》，以裝屏風。時適無書，世南乃默誦而書，一字無缺。貞觀七年（西元六三三年），轉祕書監，賜爵永興縣子。太宗嘗稱曰：「世南有五絕：一曰：『德行』，二曰：『忠直』，三曰『博學』，四曰：『文詞』，五曰：『書翰』。」授銀青光祿大夫，諡曰「文獻」。太宗學隸，師法世南。常患戈法難工，一日書「戩」字，空其旁，世南取筆填之；以示魏徵，曰：「朕學世南書，似其法，卿試覽之。」徵曰：「天筆所臨，萬象其能逃形，非臣下所能擬書；唯仰觀聖作，以『戩』字戈法，最為逼真。」帝深嘆其藻識。世南嘗自謂：「余嘗夢吞筆，又夢張芝指授筆法，方悟作書之道。」世南學書甚勤，夜臥則畫腹作書，故晚年尤妙，作

「孔子廟堂碑」，以拓本進呈，特賜王羲之黃金印一顆；其見重如此。著有《筆髓論》，學者宗之。

歐陽詢

字信本，潭州臨湘人。敏悟絕人，貫博經世；仕隋為太常博士。高祖微時與之遊；及即位，累擢至給事中。詢書初學王羲之，而險勁過之；因自名其體。高麗嘗遣使求其書，帝曰：「觀彼之書，固似形貌魁梧。」嘗與世南同行，見索靖所書碑，去數步後，復返而觀之，往來數四，乃布席而宿其傍，三宿始去。貞觀中，歷仕至太子率更令，封渤海縣男。詢八體兼妙，篆法尤精，飛白尤冠絕古今。真行學王獻之，別成一家；草書跌宕流通，雖起二王視之，亦為之色動。嘗見右軍授獻之《指歸圖》一本，以三百縑購得之，賞玩經月，喜而不寐。

歐陽通

字通師，詢子也。儀鳳中，累遷至中書合人。天授初，轉司禮卿判納言。幼孤露，母教以父書，懼其不克紹繼，嘗遣人以重金購求其父之遺蹟；通乃刻意臨摹，以求售。數年，書與詢亞，父子齊名，號「大小歐陽體」。晚年彌自矜重，以狸毛為筆，覆以兔豪，管皆象犀；非其人，輒吝而不與。筆法險勁，嗣其家風。

魏徵

　　字玄成，魏州曲成人。少孤，有大志，貫通書史。從李密來京師，擢祕書丞。貞觀中，為侍中，進鄭國公，特拜知門下省事，進太師，諡曰「文貞」。歿後，帝臨朝嘆曰：「朕頃遣人至其家，得書一紙，半屬草稿，置之紳中，殆諫書也。」貞觀中，太宗搜訪右軍遺書，屬徵與虞世南、褚遂良鑑定其真贋，又令署名其後。

房玄齡

　　字喬，齊州臨淄人，彥謙之子。自幼警敏，善屬文，兼善草隸。舉進士，授羽騎尉。太宗徇河北時，以為行軍記室參軍；即位後，為中書令，封邢國公，進尚書左僕射，更封魏；終太子太傅知門下省事，諡曰「文」。自貴顯後，常恐諸子驕奢，乃集古今家訓書為屏風，令諸子各取一具，曰：「留此足以保躬。」行草風流秀穎，為時所稱。

杜如晦

　　字克明，京兆杜陵人，年少英爽，書法風流跌宕，一如其人。隋末，為滏陽尉。秦王府引為兵曹參軍，歷遷至兵部尚書，封蔡國公，進位至尚書右僕射，諡曰「成」。

李靖

本名藥師，雍州三原人。姿貌瑰瑋，少有文武才略。隋大業末，為馬邑丞。武德三年（西元六二〇年），以功授開府。貞觀中，拜尚書右僕射，進位衛國公，諡曰「景武」。宋歐陽修與劉侍讀書曰：「承示千字文甚佳。」此為李藥師所書，後人集以為千字文者。文靖之書豪武自喜。方布衣時，奉使經西嶽，厭隋之亂，禱於神明而書其詞。書法甚佳，今石在廣西。

殷令名

陳郡人。唐濟度寺之額即令名所書，為後代程式。與其子仲容以能書擅名一時筆法精妙，不減歐陽。

殷仲容

令名之子。武后深愛其才，官至申州刺史。仲容篆隸兼擅，最精題署。汴州之安業寺、京師之哀義寺、開業之資聖寺、東京之太僕寺、靈州之神馬觀諸碑額，皆其所書，精妙絕倫。〈流杯亭侍宴詩〉李嶠序文，仲容書字。德宗貞元中，陸長源為汝州刺史，以嶠之序文與仲容之書皆絕代之寶，乃為之造亭立碑，而自記其事於碑陰。

楊師道

字景猷。清警有才思，為王世充所拘，遁歸。高祖尚桂陽公主，官太常卿，封安德郡公。貞觀中，為工部尚書。善草隸，工詩文，師法虞世南，諡曰「懿」。

褚遂良

字登善，杭州錢塘人，散騎常侍亮之子也。博通文史，尤工隸書。父執歐陽詢甚重之，太宗嘗謂侍中魏徵曰：「虞世南歿後，無與論書者。」徵曰：「遂良下筆遒勁，甚得王逸少之體。」太宗即日召為侍書。嘗出御府金帛購求右軍書跡，於是天下爭齎古書以獻闕下。當時莫能辨其真偽者，遂良備加論列一無誤者，拜官中書。高宗即位，封河南郡公，出為同州刺史。永徽三年（西元六五二年），拜吏部尚書同中書門下三品。六年（西元六五五年），左遷為潭州都督。顯慶二年（西元六五七年）轉桂州都督，又貶愛州刺史。尋卒於官，其書法自少服膺虞世南，長則祖述羲之，甚得其媚趣。隸行則得之史陵親授，其書師法於古，不名一家，結體學鍾繇，古雅絕倫。筆法似逸少，唯餘瘦硬。至章草之間，婉美華麗，尤推妙品。

薛純陀

純陀官祕書省正字。善隸書，氣象奇偉，猶得古人之體法。《集古錄》曰：「純陀筆法遒勁精悍，不減吾家蘭臺，在當時必係知名之士。」貞觀十二年（西元六三八年），奉敕書〈砥柱銘〉，當時號稱能書者如虞世南、褚遂良皆避讓之。其後柳公權愛其書，恐年久漫漶，別刻一石存之。

顏元孫

字聿修，昭甫之子。少孤露，其舅殷仲容撫之成立。最善草隸。仲容以書名天下，求書紙籤輒盈几案，每屬元孫代書，得者欣然，莫之能辨。玄宗出諸家書跡數十卷相示曰：「聞卿能書，請定真偽。」公分別以進，玄宗大悅。著有《干祿字書》。行書，貞觀中刊正經籍，因錄字體數紙以示仇校，楷書，即以顏書為楷則。

李懷琳

洛陽人。好造作古人偽跡。

趙模

世所傳唐「高士廉塋兆記」，許敬宗撰，趙模所書，甚工整。模書工於臨仿，始習羲、獻，成千字文。其筆跡之巧合，不減懷仁之集〈聖教序〉也。

韓道政

太宗時人。帝喜書法，命供奉拓書人趙模、韓道政、馮承素、諸葛貞四人各拓蘭亭數本以賜皇太子及諸王近臣。

馮承素

直弘文館將仕郎。貞觀十三年（西元六三九年），宮中新得〈樂毅論〉真跡，命承素摹寫，以賜長孫無忌、房玄齡、侯君渠、魏徵、楊師道等六人，皆筆勢精妙，悉合楷則。所臨〈蘭亭〉，得蕭散樸拙之趣。

諸葛貞

唐太宗嘗命與馮承素同拓〈樂毅論〉及右軍雜帖以賜群臣。

湯普徹

唐太宗拓書人之一。嘗奉命拓〈蘭亭〉賜房玄齡已下八人，普徹竊之以出，故得流傳於外。

陸柬之

蘇州吳縣人，虞世南甥。官著作郎。自少師法永興，故書與歐、褚齊名；隸、行入妙，草入能。其書流傳甚少，隸、行殆已絕跡；然觀其草書筆意古雅，則其得名當不虛

也。束之之書，「頭陀寺碑」、「急就章」、「龍華寺額」、武丘「東山碑」最有名於時。

陸彥遠

束之之子。官贊善大夫。傳父書法，時稱「小陸」。後以傳其甥張旭。

裴行儉

字守約，絳州聞喜人。貞觀間，舉明經，後拜吏部尚書，兼檢校右衛大將軍，封聞喜縣公，賜幽州都督，諡獻。中宗即位，再贈揚州大都督。行儉通兵法，善知人，兼工草隸。帝嘗以絹素屬寫《文選》，覽之甚為賞愛，齎賜甚厚。行儉常日：「褚遂良非精筆、佳墨則不能成書。不擇筆、墨，自然妍捷者，唯余與虞世南。」所撰《選譜》，述草體雜字數萬言。章草、行書併入能品。《東觀余論》：「行儉書傳世者甚少，嘗見其寫一〈兵法帖〉，字甚怪放。」劉無言云：「行儉所書千字文亦甚工。」

敬客

唐高宗時人。工真書，世所傳「王居士磚塔銘」為顯慶三年（西元六五八年）上官靈芝撰文，敬客書字。

孫師範

高宗時人。唐「孔宣公碑」乾封二年（西元六六七年）崔行功撰，孫師範八分書。

孫過庭

字虔禮，富陽人。博雅能文章，草書遵法二王，工於用筆，雋拔剛斷，尚異好奇；真行草書尤工。嘗著《運筆論》，深得書法之旨趣。又作《書譜》，宋高宗萬幾之暇，垂情文藝，嘗謂：「《書譜》匪特文詞華美，且草法兼備。」因藏之宮中，手不暫釋。石刻本，唯禁中太清樓最為精妙。

薛稷

字嗣通，蒲州汾陰人。擢進士第，以辭章知名於時。景龍之末，為諫議大夫，昭文館學士。初，貞觀、永徽之間，虞世南、褚遂良以書法名家，後莫能繼。稷外祖魏徵，多藏虞、褚書法，故銳意臨摹，結體遒麗，遂以書名天下。睿宗時封晉國公，歷太子少保、禮部尚書。稷好古博雅，尤工隸書；學褚公書，得其神似；綺麗媚好，骨肉停勻；堪稱河南高足，為時所珍。世謂：「買褚得薛，不失其節。」於初唐歐、虞、褚、陸諸家之遺墨，備得其至。「慧普寺」三字方徑三尺，筆畫雄健；「通泉」、「壽聖寺」、「聚古堂」亦

其所書。杜甫〈觀書畫壁詩〉云：「仰看垂露姿，崩放亦騫然；鬱鬱三大字，蛟龍岌相纏。」與李邕、賀知章，俱有聲於開元間。

鍾紹京

繇十世孫，字可大，虔州人。初為司農錄事，以善書直鳳閣；時號「小鍾」，以繇為「大鍾」也。則天武后時，明堂門額及諸宮殿題「九鼎銘」皆其所書。景龍間，拜中書令，封越國公，後遷少詹事，年八十餘卒。一生篤嗜書畫，家藏羲之、獻之以及褚河南之真跡，至數十百卷。張昌宗搜訪天下圖書，以紹京精於鑑別，奏請直祕書；凡御府寶匣奇蹟，莫不遍覽。明皇在藩邸時，即愛重其書。

王知敬

懷州河內人。善隸書，武后時，仕至麟臺少監。知敬善署書，與殷仲容齊名。武后詔各書一寺額，仲容題「資聖寺」、知敬題「清禪寺」，各有獨到之處。工行、草書，章草妙入能品。其隸書評者謂：「如麒麟之騰躍，類鸞鳳之翱翔。」

盧藏用

字子潛，幽州範陽人。與兄徵明共隱居終南、少室二山。武后長安年間，召授左拾遺，仕至尚書右丞。工草隸、大小篆、八分，士貴其多能。藏用書幼師孫過庭草法，晚師逸少，八分亦遵矩矱。

薛曜

為奉宸大夫，封汾陰縣開國男。武后之「三教珠英」即張昌宗、李嶠、崔湜、閻朝隱、徐彥伯、張說、沈佺期、宋之問、富嘉謨、喬品、員半千、薛曜等所撰。以游〈石淙詩〉摩崖書險勁得名。「封祀壇碑」為登封三年武三思撰，曜所書也。

宋璟

邢州南和人。少耿介，有大節，博學，工文翰。舉進士，累遷鳳閣舍人。開元初，拜刑部尚書，遷吏部尚書，兼侍中，累封廣平郡公，授開府儀同三司，遷尚書右丞相，諡文貞。開元初，以姚崇、宋璟參知政事，璟嘗手寫《尚書·無逸》一篇，為圖以獻；玄宗置之內殿，俾出入觀覽，有所警惕；每嘆為古人至言，後代莫及。

呂向

字子回，涇州人。少隱陸渾山，工於草隸，一筆書百字，縈環如髮；世號「連綿書」。玄宗開元十年（西元七二二年），召入翰林兼集賢院校理，累遷工部侍郎。「法現禪師碑」天寶元年李通撰文，呂向正書。

李邕

字泰和，揚州江都人。自少知名，以文高品直薦於朝，召拜左拾遺。開元中，歷汲郡、北海太守。代宗時，贈祕書監。邕文名滿天下，世稱李北海。邕之文章書翰正直，辭辨義烈，皆有過人之處；時稱為六絕。翰墨尤精，行草初學右軍，既得其妙，復盡棄其舊，筆力一新；李陽冰稱為書中仙手。前後撰碑共八百首。按邕傳尤長於碑頌，中朝衣冠以及天下寺觀多齎金帛以求其文。今尚存者「左羽林將軍臧懷亮碑」、「開元寺碑」、「岳寺大照和尚普寂碑」、「李府君碑」、「普光寺碑」、「娑羅樹碑」、「大雲禪寺碑」，老子、孔子、顏回讚，「秦望山法華寺碑」、「岳麓山寺碑」、「大律故懷道闍黎碑」、「端州石室記」、「東林寺碑」、「左武衛尉將軍李思訓碑」、「雲麾將軍李秀碑」、「鄂州刺史盧府君碑」。又有所謂「追魂碑」者，在今松陽永寧觀中，相傳葉法善求邕書不得，夜追其魂書之，故名「追魂碑」。

盧鴻一

　　字浩然，範陽人，徙家居洛陽。少篤志好學，頗善籀、篆、隸、楷，隱居嵩山。玄宗聞其名，禮幣徵之；詔授諫議大夫，固辭不受；乃放還山，賜冠服並草堂一所，恩禮甚厚。其八分書傳世者有「普寂禪師碑」，開元十二年（西元七二四年）鴻一撰並書。又有〈盧鴻草堂十志圖詩〉，作十體書法。

唐玄宗

　　名隆基，睿宗第三子也。性英武，有才略，善八分書，豐茂英麗。正殿學士張說獻所作，帝以彩筆作八分書以贊之。開元中，帝親注《孝經》，並以八分題之，立於國學。天寶中，親撰「鶺鴒頌」並行書之。天臺山「桐柏觀頌」為天寶三年（西元七四四年）真書並篆額。開元十五年（西元七二七）詔以王屋山建陽臺觀賜司馬承禎，並題額贈之。十六年（西元七二八年），帝自擇廷臣為諸州刺史，詔宰相、諸王、御史以上祖餞於洛水，命高力士以賜詩題座右，帝親賦詩，且書之。十七年（西元七二九年），以宋璟為右丞相，張說為左丞相，源乾曜為太子少傅，皆同日拜命。詔尚書省百官會集吏堂，賜酒饌，帝自賦〈三傑詩〉，親賜書。張說曾為其父丹州刺史騭制碑文，帝聞之，親書其碑

額；題曰：「嗚呼！積善之善。」又為說書製神道碑文，謚曰：「文貞」。帝從獵城南，過盧懷慎別業，命中書侍郎蘇頲為碑文，親書之。開元中，盧奐為鄭州刺史，帝自京師幸次鄭城，美其政績，題贊而去。太子賓客韓思復卒，帝自題其碑「有唐忠孝韓長山之墓」。嘗題詩江樓中，作八分草書，一篇一體，無有同者。其後宋道士柴通元居承天觀，即唐之軒游宮，猶及見帝所書詩及《道德經》二碑石。

韓擇木

昌黎人，官至工部尚書右散騎常侍。《韓昌黎集》曰：「愈叔父當大曆之世，文辭拔群，凡中朝天下銘述先人功行。欲取信來世者皆歸韓氏。時李陽冰獨能篆書，同姓叔父善八分，世多知之者。」擇木以八分得名，其石刻之存者尚多。唯「滎陽王妃朱氏墓誌」獨為正書，筆法清勁可愛。隸學自古推蔡邕為最妙，擇木乃能追其遺風，風流閑媚，世有「中郎中興」之目。

宋儋

字藏諸，廣平人。高尚不仕，戶部侍郎宇文融薦授祕書省校書郎。善書法，效鍾元常側戾放縱。呂總評儋書云：「春秋花發，夏柳低垂。」開元末，舉場中後輩多師之。

張懷瓘

開元中，官翰林供奉。著《評書藥石論》一卷，又嘗錄古今書體及能書人名，各述其源流，定其品第，為《書斷》三卷，紀述極詳，評論亦允。喜自矜其能，謂「真、行可比盧、褚，草書則數百年間當推獨步」。亦善八分隸書。

張旭

字伯高，蘇州吳縣人。嗜酒，每大醉，呼叫狂走乃下筆，或以頭濡墨而書，既醒自視以為神，不可復得也。世號張顛，初仕為常熟尉，有老人陳牒求判，信宿又來，旭怒而責之。老人曰：「愛公妙墨，欲家藏無他也。」老人因復出其父書，天下奇筆也。自是書其法，自言「始見公主擔夫爭道，又聞鼓吹而得筆法，觀公孫大娘舞劍，始得其神」。後之論書者，於虞、歐、褚、陸皆無異論，至旭始短之。其法後傳於崔邈。顏真卿云：「文宗時以李白歌詩、裴旻劍舞、張旭草書為三絕。」旭草書既為世所重，有人貧不能自存，因卜居與旭為鄰；嘗通簡牘，遂市鬻之，以致富。《歷代名畫記》曰：「張顛以善草書得名，余嘗見小楷〈樂毅論〉，則韶秀殆虞、褚之流。唐「郎官石柱記」亦為旭所書，楷法工整，甚可愛賞也。」後漢崔子玉之筆法，自鍾、王以次，傳授歷永禪師至張旭而八法始弘。次演五勢，更備九用；陸

彥遠傳其父㫰之筆法,以傳張旭;旭,彥遠之甥也。旭法傳授之人甚多,太傅韓滉、吏部徐浩、顏真卿、魏仲犀,清河崔邈其尤著者也。

賀知章

字季真,越州永興人。性曠夷,善談說。擢進士第,開元中,官集賢院學士,遷祕書監。棄官,徒步歸鄉里;晚節尤放誕遨嬉,自號四明狂客,又號祕書外監。每醉,輒屬詞,動成捲軸,咸可觀覽。善草隸,好事者具筆硯紙籤,意之所愜,則不復拒。然一紙才十數書,世傳以為寶。天寶初,請為道士;歸里後,舍宅為千秋觀。肅宗時,贈禮部尚書。〈述書賦〉注曰:「知章每興酣命筆,好書大字,或三百言,或五百言,詩筆唯命,不問紙數,無論廿紙或三十紙,紙盡語亦盡,其妙處幾與造化爭衡;蓋得之天授,非人力所能強也。」嘗與張旭遨遊,見人家廳館牆壁及屏幛等,忽忘機興發,落筆數行,如蟲篆鳥飛,筆興淋漓,雅與狂名相稱。

李陽冰

字少溫,趙郡人。兄弟五人皆富文詞,工小篆。初師李斯「嶧山」,後見仲尼吳季札墓題字,便開闔變化,如虎如龍;勁利豪爽,風行雨集。文字之本悉在心胸,識者謂之

「倉頡後身」。自言「善小篆，直斯翁後一人，曹喜、蔡邕不足道也」。陽冰好書石，魯公之碑多陽冰篆額。嘗以書貽李大夫，「願石刻作篆，備書六經，建立明堂，號『大唐石經』；於願足矣」。舒元輿曾得其真跡六幅，見有蟲蝕鳥步之跡，如屈曲鐵石，陷入屋壁之狀。贊曰：「趙郡李氏於陽冰，獨能窮入篆室，隔一千年，與李斯相見；其格峻，其力猛；天以字瑞吾唐。」絳州有篆文，字法奇古。陽冰見之，寢臥其下，數日不去。驗其書是唐初，不載書者名姓。碑有「碧落」二字，因謂之「碧落碑」。陽冰在肅宗朝所書，以年尚少，故字畫微嫌疏瘦；大曆以後諸碑，皆暮年所作，筆力越淳勁矣。所著有《翰林禁經》八卷，論書勢，筆法所當禁，因以名書。又作《字學推原》論筆法點畫之別。

張從申

從申工正行書，結字緊密，近古所無。其所書碑，多陽冰篆額；時稱為「二絕」。「揚州龍興寺法慎律師碑」為李華文，從申書，陽冰篆額。律師道行甚高，為淮南人士所信重，因稱其碑為「四絕碑」。自大曆而後，徐季海已老，獨從申往來江、淮間，時稱獨步。兄從師、從儀、從約並工書，時人謂之「張氏四龍」。

竇臮

字靈長。詞藻雄贍，草隸精深：著碑誌、詩篇、賦頌、章表，凡十餘萬言。晚年著〈述書賦〉，總七千六百四十言，精窮旨要，詳辨祕義；起自上古，迄於並時。其兄蒙品題精核，為之注；一云：「臮自注也。」「唐芳山三洞景照法師韋公碑」，臮所書也。

顏真卿

字清臣，琅邪臨沂人，祕書監師古之五世從孫。自少孤露，博學工辭章。開元中，舉進士，又擢制科。天寶末，出為平原太守，歷遷刑部尚書，太子太師，贈司徒，諡「文忠」。真卿正色立朝，剛而有禮；天下不以姓名稱，謂為「魯公」。善正、草書，筆力遒婉，世寶傳之。公幼貧，缺乏紙筆，就黃土掃牆，以習書法。李華嘗作「魯山令元德秀墓碑」，顏真卿書，李陽冰篆額；後人爭摹寫之，號為「四絕碑」。乾元二年，乞御書「放生池碑額表」曰：「臣真卿述「天下放生池碑銘」一章，又採石於當州，拙筆自書；前絹寫一本，附史元琮以進。奉乞御書提額。緣前書點畫甚細，恐不堪經久；臣今謹據石擘窠大書一本，隨表奏進」。顏書喜作大字，唯《干祿字書》注字最小，體格與「麻姑山仙壇記」相近。魯公嗜書石，大者容尺，小者方寸，故碑刻遺蹟

存者最多。「中興頌」則宏偉發揚，狀其功業之隆盛；「家廟碑」則莊重篤實，見其家教之謹嚴；「仙壇記」之秀麗超舉，像其志氣之高遠；「元次山碑」則淳涵深厚，見其業履之純篤；點如墜石，畫若夏雲，鉤似屈金，戈如發弩；其縱橫之氣象，低昂之態度；羲、獻以來，所未有也。嘗作《筆法十二意》，詳述其師資之所自，學者宗之。

徐浩

字季海，越州人，嶠之子。少舉明經，工草隸，以文學為張說所貴重。肅宗即位，召人，拜為中書舍人。時天下事務繁殷，詔令多出浩手。浩文詞華麗，又工楷隸。肅宗悅其能兼，加尚書左丞。傳位玄宗誥冊皆浩所為，參掌兩宮；文翰寵遇之隆，為當時所罕有。代宗時，遷吏部，歷集賢殿學士，贈太子少師。初，嶠善書法，以法授浩，益工，嘗書屏四十二幅，八體皆備，世狀其法，謂「如怒猊抉石，渴驥奔泉」。浩正書、八分、真、行諸體皆善。唐世工書者多，而能三代嗣其家學者唯徐氏。所著有《書譜》一卷，《古蹟記》一卷。書碑傳世者以「不空和尚碑」為最有名。

袁滋

字德深，陳郡汝南人。貞元中，拜中書侍郎平章事，贈太子少保。工篆、籀書，雅有古法。元和八年（西元八一三

年），「重修尚書省記」為許孟容撰，鄭餘慶書，袁滋篆額。唐「軒轅鑄鼎銘」虢州刺史王顏撰，華州刺史袁滋籀書。

韓愈

字退之，河陽人。元和初，登進士第，後擢國子博士，旋授國子祭酒，兵部侍郎。退之工文章，為唐、宋八家之冠。書名為其所掩，不甚顯著。〈送孟東野序〉一首用生紙寫，不加裝飾。《集古錄》曰：「退之題名記有二，皆在洛陽：一在嵩山，刻於天封宮石柱上；一在福先寺塔下。當時所見者為墨跡，後不知何人始摸刻上石。」

柳宗元

字子厚，河東人。少精敏絕倫，文章奇偉精警，為同時所推。舉博學鴻辭科，登進士第，授祕書郎。貞元中為監察御史，擢禮部員外郎，以王叔文案貶永州司馬。元和十年（西元八一五年），徙柳州刺史。文名甚高，南方之士多有不遠數千里來從遊問學，請其指授者，皆法其文辭，世號「柳柳州」。子厚亦工書法，為時人所推重；湖、湘以南之士人皆學之。頗喜自矜詡，不輕為人書；故今所見者僅般舟和尚與彌陀和尚二碑耳！又嘗作〈筆精賦〉，書、文並妙。

柳公權

　　字誠懸，京兆華原人，元和初，擢進士，釋褐後，授祕書省校書郎。穆宗即位，召見公權，謂曰：「吾嘗於佛寺見卿之筆跡，思之久矣！」即日拜右拾遺，充翰林侍書學士。穆宗嘗問公權曰：「用筆如何始能盡法？」對曰：「用筆在心，心正則筆正。」帝改容，悟其以筆諫也。歷仕穆、敬、文三朝，禁中侍書。武宗即位，累遷河東郡公。咸通初，進太子少師。公權初學王書，遍閱近代筆法，體勢勁媚，自成一家。當時公、卿、大臣家碑版、銘刊之文，非得公權手筆，則人輒目為不孝，外夷人貢，皆別具貨貝，署曰「購求柳書」。「上都西明寺金剛經碑」備鍾、王、歐、虞、褚、陸諸體，最為得意之筆。文宗嘗於夏日集學士聯句，命公權題於殿壁，字徑五寸；帝視之嘆曰：「雖鍾繇復生，亦無以加諸！」宣宗嘗召升殿廷御前，書三紙，軍容使西門季玄捧硯，樞密使崔巨源授筆，一紙真書十字，曰「衛夫人傳筆法於王右軍」；一紙行書十二字，曰：「永禪師〈真草千字文〉得家法」；一紙草書八字，曰：「謂語助者，焉哉乎也」。帝乃賜以錦彩、瓶盤等銀器，仍令其自書謝狀，真、行勿拘。帝最為愛賞。誠懸耽志書學，不治生產；為勳貴家作碑版，潤筆所入，多為臧獲竊去。誠懸書真、行皆入妙品，草亦不失為能：蓋從顏平原而出，加以遒勁豐潤，故能自成一家。

唐玄度

文宗時官待詔。著《九經字樣》一卷。開成二年（西元八三七年），立九經石壁於太學，文宗命翰林勒字官唐玄度復校字體。玄度精於小學，推原造字之旨，分為十體，曰：「古文、大篆、小篆、八分、飛白、薤葉、懸針、垂露、鳥書、連珠」，古今繩墨，網羅無遺，十體中飛白與散隸相近，但筆勢縹緲縈迴，又全用楷法。

杜牧

字牧之，京兆萬年人。善屬文，登進士，復舉賢良方正。會昌中，累遷中書舍人。牧長於詩，情致豪邁，人號「小杜」，以別於杜甫。作行、草書，氣格雄健，雅與其文章相近。書法傳世者有〈張好好詩〉。深得六朝人風韻，顏、柳而後，罕見之作。同時有溫飛卿，亦為名家。

釋懷素

字藏真。自敘云：「僧懷素家長沙，幼而事佛，經禪之暇，頗好筆翰；然恨未能遠睹前人之遺蹟，所見甚淺；遂擔笈杖，西遊上國，謁見當代名公，錯綜其事；遺編絕簡，往往遇之，豁然心胸，略無滯凝，魚箋絹素，多所塵點；士大夫不以為怪焉。又尚書司勛郎盧象、小宗伯張正言曾為作歌

詩，故敘之曰：『開士懷素，僧中之英；氣概通疏，性靈豁暢；精心草聖，積有歲時；江嶺之間，其名大著。』吏部侍郎韋公陟見其筆力，勖以有成；今禮部侍郎張公謂賞其不羈，引以游處；兼好事者同作歌以贊之，動盈捲軸。夫草稿之作，起於漢代；杜度、崔瑗始以妙聞。逮夫伯英，尤擅其美。羲、獻茲降，虞、陸相承；口決手援，以至於吳郡張旭。長史雖姿性顛逸，超絕古今；而模楷精詳，特為真正。真卿早歲，嘗接游，屢蒙擊節，教以筆法；姿質劣弱，又嬰物務，未能懇習，迄以無成；追思一言，何可復得，忽見師作，縱橫不群，迅疾駭人，若還舊觀；向使親承善誘，得挹規模則入室之賓，舍予奚適。」素好草書，自言「得草書之三昧」，棄筆堆積，埋山下，號曰「退筆塚」。自負逸才，不矜細行，時酒酣發，遇寺壁、里牆、衣裳、器皿，無不書之。貧無紙書，嘗於故里種芭蕉萬餘株，以供揮灑。又置一盤一板，書之於漆；書之既久，板為之穿。素性嗜酒，藉草書以暢志養性。十日九醉，時因謂之「醉仙書」。

釋懷仁

初唐時人，駐錫京師之弘福寺。太宗制〈聖教序〉，詔集右軍行書而勒之石，累年方就。逸少真跡，得以萃中，懷仁之力也。

釋高閒

烏程人。精於書法，宣宗嘗召入，賜紫衣袍。後圓寂於湖州開元寺，閒好用雪川白紵，以作真、草書。其筆法得之張長史。昌黎韓退之嘗作序送之，盛稱其書法之美妙，遂大顯於世。嘗用楮紙草書「千字文」，又書令狐楚詩，石刻在湖州。

釋亞光

字登封，俗姓吳，永嘉人，作詩多古調，長於草隸。陸希聲謫豫章，聞名往謁之，授以五指撥鐙訣。書體遒健，轉腕迴筆為常人所不及。昭宗詔就書御榻前，賜紫方袍。

徐鉉

字鼎臣，揚州廣陵人。十歲能屬文，仕南唐，官至禮部尚書。後隨李煜歸宋，為太子率更令，從軍征太原時，值詔書倥傯，多出鉉手。累遷散騎常侍。鉉精於小學，篤好李斯小篆，亦工隸書。嘗受詔與句中正、葛湍、正唯恭等同校《說文》。鉉弟鍇亦能作八分小篆，江南美其文翰，號曰「二徐」，而鉉於字學尤精。蓋自陽冰而後，篆法中絕；獨鉉當亂離之世，值鼎沸之秋，乃能存遺法於不墜；歸遇真主，字學復興，其功匪淺也。初患骨力不及陽冰，然精熟奇絕，點

畫皆有法度。迨入宋代，獲見「嶧山」摹本，自謂「得師於天人之際」；更盡力搜求遺蹟，銳意臨摹，故卒能入於妙品。為一代名家。

李建中

字得中，其先本京兆人，祖稠避地入蜀，始為蜀人。太平興國進士，累官太常博士。性簡靜，淡於榮利；前後三求留掌西京御史臺，故人呼為「李西臺」，愛洛中風土，構園池居之，號曰「靜居」。性好吟詠，遇佳山水輒留題，自署岩夫、民伯。善書札，尤工行筆，別有新意；草隸、篆、籀、八分亦妙，人爭摹習，以為楷法。嘗手寫郭忠恕《汗簡集》，皆用蝌蚪文字，奉詔嘉獎。

蘇易簡

字太簡，梓州銅山人。舉太宗朝進士，官翰林學士，遷給事，參知政事。雅善筆札，著有《文房四譜》與《續翰林志》。

鄭文寶

字仲賢。舉太宗朝進士，官至兵部員外郎。能詩，善篆書，工鼓琴。師徐鉉小篆，嘗效其體。

王著

字知微，唐宰相方慶之後。舉孟蜀明經及第，仕宋，授隆平主簿。究心書學，筆跡嫵媚，頗有家法。太宗委以審查篇韻之事。中使王仁睿嘗持御札以示著，著曰：「未盡善也。」於是太宗臨學益勤，又以示著，著答如前。仁睿詰其故，著曰：「主上始攻書，驟稱其善，則不復留心。」久之，復示著，曰：「功已至矣，非臣所能及。」太宗購求古今法書，命著審定之，編為十卷，曰《淳化閣帖》。

郭忠恕

字恕先，河南洛陽人。七歲能誦書、屬文，舉童子及第。工篆、籀。後周廣順中召為宗正丞兼國子書學博士。宋太宗即位，授國子監主簿。性好遊山水，嘗入龍山，得鳥跡篆，一見輒能背誦，有如宿習。善書，所圖屋室重複之狀，頗極精妙。唯性情乖僻，好使酒罵人，卒以流竄而死。所著《汗簡》、《佩觿》二集，皆有根據條理，為譚字學者所稱許。書法傳世者，有重修「五代漢高祖廟碑」，筆力脆弱；晚年所作「懷嵩樓記」則筆力老勁。宋代所刻之「三體陰符」亦忠恕所書。

向敏中

字常之，開封人。太宗朝舉進士，咸平四年（西元一○○一年），進同平章事，充集賢殿大學士兼祕書監祕中。工筆札，其真跡雜見於曾宏父〈鳳墅續法帖〉中。

畢士安

字仁叟，代州雲中人。宋太祖朝舉進士，楊延璋延人幕府，掌書記。真宗即位，遷工部侍郎，拜樞密院直學士，更拜平章事，諡文簡。老年目力衰減，猶手不釋卷，嘗自校對或自繕寫，詞翰甚精。宋王禹偁得令狐綯《毛詩音義》，為會昌三年（西元八四三年）所寫，後有數行殘缺，乃屬士安補之；因作詩曰：「偶收毛、鄭古詩義，認得歐、虞舊筆蹤。」淳化〈祖石帖〉後，有畢丞相士安「子孫保享」等百餘字跋語。

歐陽修

字永叔，廬陵人。生四歲而孤，母鄭氏撫養教誨，家貧，以荻畫地學書。舉進士，試南宮第一，官禮部侍郎。神宗朝，進太子少保，致仕，卒諡文忠。始號醉翁，後號六一居士，嗜好古學，凡周、秦以降之金石遺文，斷簡、殘編，拾集之以成《集古錄》。東坡曰：「文忠公喜用尖筆，乾墨，

以作方闊之字，神采秀發，膏潤無窮；後人見之，曄如清畛豐頰。」又曰：「公書筆勢險勁，字體新麗，自成一家；公書雅與其人相稱，外雖優遊，中實剛勁。」嘉祐八年（西元一〇六三年），奉敕篆「兵命寶」。治平三年（西元一〇六六年），篆「皇帝兵命之寶」。其書有「孫明復墓銘碑」。

蔡襄

　　字君謨，興化仙遊人。舉進士，官西京留守推官。英宗時，拜端明殿學士，知杭州，贈吏部侍郎。工書，為當時第一；仁宗尤愛重之。卒於孝宗乾道之間，諡忠惠。君謨真、行、草書皆入妙品，篤志博學，冠絕一時。少務剛勁，氣勢雄偉；晚年淳淡，歸於婉美。然頗自愛惜，不輕與人書。蘇子美兄弟以君謨書當獨步當世，其書以行書第一，小楷與草書次之。東坡曰：「古人以散筆作隸，號曰『散隸』；近年君謨又以散筆作草書，亦可謂之『散草』，或名『飛草』。」餘事為飛白，亦自成一家。蘇頌《魏公集》曰：「君謨飛草盡風雲龍蛇之變。」又曰：「蔡忠惠公大字端重沉著，本朝書法第一。『洛陽橋記』『吐谷渾詞』共推大書冠冕。」君謨始學周越書，變體蓋出於顏平原。書學自唐代崔舒以上，至漢蔡邕，皆親相傳授；唯君謨毅然突起，不可謂間世豪傑之士。所書「晝錦堂記」，每字書數字，擇而合之，名「百衲本」。

王安石

　　字介甫，撫州臨川人。神宗即位，官翰林學士，後封舒國公，改封荊公；諡文，追封舒王。荊公書法奇古，似晉、宋間人筆墨，得無法之法。然不可學，所居名半山莊，多公手跡。公行草多用潑墨疾書，若未嘗經意者。張邦基《漫錄》曰：「公書清勁峭拔，飄飄非凡；其狀如橫風疾雨。」黃魯直謂其學王蒙，米元章則言其學楊凝式；以余觀之，乃天然如此耳。

司馬光

　　字君實，陝州夏縣人。仁宗寶元初年（西元一〇三八年），舉進士及第。所著《資治通鑑》上之神宗，大蒙獎飾。元祐元年（西元一〇八六年），拜尚書左僕射兼門下侍郎，封溫國公，諡文正。公正色立朝，學問文章為時冠冕。隸法清勁，似其為人。南屏山興教寺摩崖作「家人卦」及《中庸》、《大學篇》即為公書，蓋自五季、錢唐以來，息干戈之禍，人民富麗，無淫靡之風；國治家齊，故溫公之書，上以扶助風教，非偶然也。所著《通鑑》數百卷，稿件均作楷書，無草率者。故歷時十九年，始克成書，亦一因也。

蘇軾

　　字子瞻，眉州眉山人，洵之子。嘉祐二年（西元一〇五七年），試禮部主司，歐陽修曰：「吾當避此人，出一頭地。」熙寧中，以安置黃州團練副使，築室東坡，因自號「東坡居士」。哲宗時，官端明殿翰林侍讀學士兼禮部尚書，卒諡文忠。弟轍為作墓誌銘曰：「自幼好書，老而不倦。自言不及晉人，至唐之褚、薛、顏、柳則彷彿近之。」山谷曰：「東坡少日學〈蘭亭〉，故其書姿媚似徐季海。至酒酣放浪，意忘工拙，字特瘦勁，似柳誠懸。中歲喜學顏魯公、楊風子書，其合處不減李北海。本朝善書，自當推為第一。」其子叔黨跋其書云：「吾先君子豈欲以書名哉！特其至大至剛之氣，蘊蓄於胸而應之於手，故點畫之間不見嫵媚之姿，而端章甫服有凜然難犯之色。少喜二王書，晚乃學顏平原。」子瞻一日在學士院閒坐，忽命左右取紙筆，書「平疇交遠風，良苗亦懷新」兩句；大書、小楷、行、草書，凡七八紙，擲筆太息曰：「好好！」其紙散給左右。山谷嘗戲東坡曰：「昔王右軍作字換鵝，近韓宗儒公每得一帖，殿帥姚麟輒許以羊肉數斤換之；君書其換羊肉為可。」崇、觀之間，蔡京、蔡卞用事，公以黨籍被黜，禁毀其文辭、墨跡。政和之間忽弛禁，求公真跡甚急，時徽宗親臨寶籙宮醮筵，道士伏地拜曰：「蘇軾乃本朝奎星。」上大驚異，欲見其詞翰。

黃庭堅

　　字魯直，洪州分寧人。舉進士，熙寧初，為國子監留守，哲宗召為校書郎。徽宗即位，官吏部員外郎。善草書，楷法亦自成一家，自號山谷道人。嘗曰：「余學草書三十餘年，初以周越為師，故抖擻二十年，尚未脫盡俗氣；晚得蘇才翁子美書觀之，乃得古人筆意；其後又得張長史、僧懷素及高閒之墨跡，乃窺其筆法。」《洞天清錄》曰：「山谷懸腕書深得〈蘭亭〉風韻，然真不及行，行不及草。」王榮老欲渡江，風起，七日不得濟。父老曰：「公篋中必蓄寶物，江神極靈，當以奉之。」榮老顧無所有，乃以玉麈尾獻之，仍如故；又以端硯獻之，風越作；又以宣包虎帳獻之，皆不驗。夜臥，念及黃魯直所書韋應物詩之紈扇，持以獻之，香火未收，天水相照；南風徐來，一餉即濟矣。

米芾

　　字元章，襄陽人。嘗居吳，號海岳外史。為文奇險，特工於翰墨；召為書畫學博士，賜謁便殿，擢禮部員外郎，出知淮陽軍。妙於翰墨，沉著飛翥，得王獻之筆意。最工臨摹，幾與真跡莫辨，尤精鑑別，遇古器物、書畫之佳者，則力求歸己有。嘗奉旨仿作《黃庭》小楷，又作周興嗣千言韻語，得入宣和殿，觀御府祕藏；其寵眷之隆如此。元章行草

書宗羲之，篆宗史籀，隸法師宜官。晚年則出入規矩，脫落恆蹊；自謂「善書者只能一體，我獨四體兼具」。寸紙數字，人爭售之，以為珍玩，請求作碑榜書者屢跡恆滿戶外。富於收藏，名其所居曰：「寶晉齋」。南宮書學平原後自成一家，側、掠、弩、趯，悉遵古法度，無一筆妄作。其書初學羅讓，後則超邁入神，殆非側、勒、弩、趯、策、掠、墜、磔所能縛束。婢之婢世謂之「重臺」，世謂「羊欣之書似婢學夫人」。海岳更學羊欣，故高宗謂米字為「重臺」，曾以書學博士召對，上問：「本朝以書名世者凡幾人？」芾曰：「蔡京不得筆，蔡卞得筆而乏逸韻，蔡襄勒字，沈遼排字，黃庭堅描字，蘇軾畫字。」上復問：「卿書如何？」對曰：「臣書刷字耳！」芾五指執筆之勢，翩翩如飛，結體飄逸而少法度。其得意處大似李北海，亦時竊小王。蔡京一日問芾曰：「近世工書者幾人？」芾曰：「晚時柳氏，近時君家兄弟。」蓋指京與卞也。更問其次，則曰：「芾耳！」元章書、畫奇絕，每從人借古本臨摹，臨竟，以臨本與原本並還之，令其自擇；借家往往不能辨，誤將臨本取去，以是得古書、畫益富。

宋徽宗

　　名佶，神宗第十一子。深通百藝，書、畫尤工。政和七年（西元一一一七年），親書國子監辟雍大成殿額。宣和四年（西元一一二二年），幸祕書省，御書千字十體書、〈洛神賦〉、行草近詩。兼好收藏，凡御府所儲，必以御筆金書小楷題籤。子涫請以鐵鑄錢，因以範格進；帝大悅，親書「宣和通寶」四字。行、草、正書筆勢勁逸，初學薛稷，自變其法度，號「瘦金書」。

趙明誠

　　字德父。歷官知湖州軍州事。嘗以所藏三代彝器及漢、唐以來刻石，仿歐陽修《集古錄》例，著《金石錄》三十卷，編排成帖，凡目錄十卷，跋尾二十卷。紹興中其妻李清照上表，獻之朝廷。

張商英

　　字天覺。以章惇薦擢監察御史。一日得句，振筆疾書，龍蛇飛動；俟為之謄寫，當波險處，俟惘然不能辨。止而問之曰：「此何字也？」，公熟視之曰：「胡不早問，致余忘失？」

米友仁

　　字元暉，芾子也。力學嗜古，亦工書、畫，世號「小米」。仕至兵部侍郎，敷文閣學士。元章嘗曰：「吳峴王子韶題大隸榜書，雅有古意，與吾兒友仁所作相似。」

黃伯思

　　字長睿，邵武人。元符三年（西元一○○○年），以進士高等及弟。好古文奇字，京洛公卿之家，研究商、周、秦、漢彝器款識字畫者能悉辨其體，制正其是非本末，遂以古文之學名家。初，淳化中博求古代法書，命翰林待詔王著續集法帖；伯思病其乖訛龐雜，作《刊誤》二卷。以著述功，升祕書郎校書，自號「雲林子」，別字「霄賓」。政和八年（西元一一一八年）卒，集其平日之議論、題跋，作《東觀余論》三卷。伯思文詞雅健，思致高深；詩亦清新俊逸，入於作者之林；尤精小學。正、行、草、隸皆精絕，初仿顏、柳，後乃規摹鍾、王；筆勢簡遠，有魏、晉之風。得其尺牘者多視同拱璧。

薛紹彭

　　字道祖，恭敏公向之子。以翰墨名世，米芾曰：「薛紹彭與余以書畫情好相同，嘗見有問，余戲答以詩曰：『世言

米、薛或薛、米，猶如兄弟與弟兄。』」紹彭作真、草、行書，皆得自晉、唐，絕無側筆惡態。

範成大

字致能，吳郡人，紹興二十四年（西元一一五四年），擢進士第。孝宗時，拜參知政事，進加資政殿大學士。有文名，尤工詩，自號石湖居士。以能書見稱，黃庭堅、米芾之書多宗其遒緊。

朱熹

字元晦，一字仲晦，徽州婺源人。紹興十八年（西元一一四八年）中進士第。光宗時，除煥章閣侍制，贈太師，封徽國公。晦翁之書筆勢迅疾，曾無意於求工；然點畫波磔之間，無一不合書家規矩。詹氏小辨曰：「嘗見朱子簡牘數紙，蓋法魯公〈爭座位帖〉，即行邊添注，亦復宛然，意致蒼鬱，沉致古雅；所以不甚顯著者，蓋為學名所掩也。」朱子之書，榜額之外不多見，「端州友石臺記」法近鍾太傅，亦復有分、隸遺意。「讀書」二大字在長樂方安裡三寶岩，「容膝」二字、「天光雲影」四字在雲谷，「光風霽月」四字在南康白鹿洞，「脫去凡近」四大字在端州府學，「上帝臨汝，無貳爾心」八大字在撫州府學。

姜夔

字堯章，鄱陽人，寓居武康。所居與白石洞天為鄰，因號白石道人，又號石帚。工詩、詞，其詩風格高秀，詞尤精深華妙，音絕文采冠絕一時。亦工書法，運筆遒勁，波瀾老成。著《續書譜》一卷，議論精到，用志刻苦，妙入能品。

党懷英

字世傑，馮翊人，大定十年（西元一一七〇年），中進士第。能屬文，工篆、籀，當時稱第一，學者宗之。官翰林學士承旨，諡文獻。

王庭筠

字子端，河東人。登大定十六年（西元一一七六年）進士。罷官後，居彰德，買田黃華，讀書山寺，因以自號。後奉召與張汝方同品第法書、名畫，選翰林院修撰書法。庭筠為南宮之甥，淵源有自，書法沉頓雄快，其子曼慶亦有名。

趙孟頫

字子昂，自號松雪道人，宋太祖之子秦王德芳之後。四世祖伯圭賜第湖州為湖州人。自幼聰明，讀書過目成誦，為文操筆立就。至元年間，搜訪遺逸。授兵部郎中，遷集賢館

學士。延祐三年（西元一三一六年），拜翰林學士承旨，榮祿大夫。帝嘗論侍臣文學之士，以孟頫比唐之李白、宋之蘇軾，封魏國公，諡文敏。孟頫篆、籀、分、隸、真、行、草書無不冠絕古今，遂以書名天下。天竺僧徒不遠數萬里來求歸其書，奉為國寶。公性善書，專以古人辦法，篆則法〈石鼓〉、〈詛楚〉，隸則師梁鵠、鍾繇，行、草則法逸少，雜以近體。其書凡三變：初臨思陵，中年學鍾繇及羲、獻諸家，晚學李北海。鮮于樞曰：「子昂篆、隸、正、行、章草為當代第一，小楷又為子昂諸書第一。」張伯雨子昂〈過秦三論跋〉曰：「後世誰知公落筆如風雨。」蓋子昂一日能書萬字，始事張即之，得南宮之傳；而天資英邁，積學功深，盡掩古人超人魏、晉。當時翕然師之，康里子山得其奇偉，浦城楊仲宏得其雅健，清江範文白公得其灑落，仲穆得其純和。

康里巎巎

字子山。博極群書，授集賢殿侍制。順帝時，官翰林學士承旨。善真、行、草書，識者謂其「得晉人筆意」。尺牘片紙人爭寶之，不啻金玉。正書師虞世南，行書師鍾繇、王羲之；筆畫遒媚，轉折圓勁，名重一時。論者謂「元代以書名世者，子昂而後即公也」。子山嘗問客：「一日能作幾許字？」客曰：「聞趙學士一日能寫萬字。」子山曰：「余一日作三萬字，亦未嘗因力倦輟筆。」其神速如此。

鮮于樞

字伯機，漁陽人，自號困學民。官至太常寺主簿。樞意氣雄豪，酒酣驚放，吟詩、作字，奇態橫生。善行、草，小楷似鍾太傅，趙子昂極推重之。樞早歲恨學書未能及古人，偶出野外，見二人輓車行泥淖中，遂悟書法之妙。辛勤力學，作草書多從真、行而來，故落筆不苟，點、畫之間，皆有意態。書法至宋季敝極，元始振興，其中以趙子昂、鮮于樞為巨擘；終元之世，無有出二家之外者。

吾丘衍

字子行，衢州人，家於錢塘，一名吾衍。嗜古學。通經、史百家言，工於篆、籀，精妙不在秦唐二李之下。性豪放曠達，不事檢束，左目眇，右足跛。風度特蘊藉。常以郭忠恕自比，自號貞石處士。著《周秦刻石釋音》、《學古編》。篆、籀之學至宋季敝極，子行出，始唱復古之說。趙文敏公復和之，其學後傳至明，有名於世。

柯九思

字敬仲，臺州仙居人。文宗遇於潛邸，即位後，置奎章閣，特授學士院鑑書博士。凡內府所藏法書、名畫，皆命鑑定。賜牙章。又善鑑識金石、鼎彝之器。時吳人陸友號稱博物，亦自嘆以為不及。九思詩文亦有名。

楊維楨

字廉夫,號鐵崖,會稽人。擢進士第,署天臺尹。狷直忤物,十年不得調,徙錢塘,避地富春山,浪跡浙西山水間。張士誠累招之,不赴。明興,以隱逸被征。工詩、文,雖不以書名,而行、草清勁矯健,雅有逸趣。

倪瓚

字元鎮,無錫人。強學好修,性愛雅潔,淡於榮利。名所居閣曰「清閟閣」,喬木、修篁,蔚然深秀;故自號雲林居士。家雄於貲,多藏古法書、名畫。四時卉木縈繞其外。至正間,忽散貲給親故,扁舟往來震澤三泖間,雅趣吟興,輒揮灑縑素,蒼勁妍潤,得清秀之致。晚年,益務恬退,黃冠野服,遨遊湖山間,人稱倪高士。《甫田集》曰:「倪先生人品高軼,故翰墨奕奕,雅有晉宋人風致。」

宋濂

字景濂,浦江人。從吳萊學,有文名。明太祖既下婺源,聘為教授;帝作文時,坐濂榻下,口授而書之。洪武九年(西元一三七六年),授翰林承旨,自少至老未嘗去。工小楷書,能一黍作十餘字。《六研齋筆記》云:「唐宋名公多以行、草擅長,昭代小楷之精者,唯宋公景濂一人而已!」

宋璲

字仲珩。景濂之次子。官中書舍人。精篆、隸、真、草書。嘗見梁草堂法師之墓篆及吳天璽中皇象書三段石刻，朝夕臨摹，至忘寢食；遂悟筆法，工小篆，為明代第一。濂每見其佳處，便曰：「寫老夫名，足以傳世。」太祖曰：「小宋字畫遒美，如美女簪花。」大小二篆，純熟姿媚，有行、草氣韻。方孝孺曰：「近代能草書者趙公子昂、鮮于公伯機，稍後得名者康里子山；繼三公之後者則為金華宋仲珩。仲珩草書如天驥行中原，一日千里；運用氣力如超澗渡險，不能得其蹤跡，而馳騁必合於規矩，直凌跨鮮于、康里而上；雖起趙公見之，亦必嘆賞也。」

陶宗儀

字九成，黃岩人。少舉進士，一不中，即棄去。於古學無所不窺，尤刻志學書，避兵淞城北，家泗水南。卻有司聘，閉門著書，有《書史會要》九卷。

解縉

字大紳，吉水人。洪武二十一年（西元一三八八年）進士，授中書庶吉士。文皇即位，召置左右，進侍讀學士。為文雅勁奇古，力追司馬遷、韓退之。詩豪宕豐贍似李、杜。書小楷精絕，行、草皆佳。時天子愛惜楷書，至親為持硯。

有農家陸穎者善製筆，欲縉作佳書者必得穎筆。永樂時，能書者眾而縉居首。王世貞曰：「縉以狂草名一時，然縱蕩無法，唯正書頗精妍耳！」

楊士奇

初名寓，以字行，泰和人。建文之初，以名儒徵，授教職。累進至華蓋殿大學士，贈太師，諡文正。《藝苑卮言》曰：「士奇善行、草，筆法古雅，微少風韻。」

陸友仁

名輔，字友仁，華亭人，沈粲弟子也。善楷書，官中書合人，遷禮部主事。

姜立綱

字廷憲，瑞安人。七歲工書，命為翰林秀才，後歷官太常少卿，善楷書，清勁方正，中書科制誥悉宗之。立綱書體自成一家，宮殿碑額多出其手。日本遣使求書十三丈高之門扁，立綱為書之；其國人常自誇曰：「中國惠我至寶法書。」

陳獻章

字公甫，新會人，寓居白沙村，人稱白沙先生。英宗朝，赴禮闈二度，鄉試及第。從吳聘君講求伊、洛之學。憲

宗時，授翰林檢討，能作古人數體字。山居或不能給筆，輒束茅以代；晚年專用之，遂自成一家。時人以茅筆字呼之，得其片紙，便藏為家寶。交南人每購一幅，易絹數匹。

李東陽

字賓之，茶陵人。四歲能書大字，景帝召見，置膝上，賞賜甚豐。天順八年（西元一四六四年），舉進士，授編修，後升太子太保，戶部尚書，謹身殿大學士，贈太師，諡文正。為文典雅流麗，工篆隸書，或謂「其篆勝古隸，古隸勝真、行、草」。筆力矯健，自成一家；小篆清勁入妙。明興以來，宰臣以文章領袖縉紳者，楊士奇以後，東陽一人而已！

吳寬

字原博。成化八年（西元一四七二年），會試第一人及第，廷試又第一，授翰林修撰，贈太子太保，諡文定。為文不事雕琢，唯體裁謹嚴；作詩沉著雄壯，一洗近世尖新之習；作書姿潤之中，亦時露奇倔，體雖規撫蘇軾，而多有自得之趣。

李應禎

名甡，字貞伯，以字行，長洲人。景泰四年（西元一四五三年），舉鄉試，入太學，官中書合人。弘治中，為

太僕少卿。博學好古，篆、楷兼善。文徵明曰：「家君官太僕寺丞時，公方為少卿，以徵明為同僚之子弟；得朝夕給事左右，多承其緒論。公一日書『魏府君碑』，顧謂徵明曰：『吾學書垂四十年，今始得其法；然老邁無益，子方年壯，宜及時學之。』因極論書法要訣，累數百言；凡運指、凝思、吸筆、濡墨及字之起落、轉換、大小、向背、長短、疏密、高下、疾徐，諸種筆法，無不論及。蓋公潛心古學而自得處甚多，當推為本朝第一；其尤妙者能以三指搦筆，虛腕疾書，今人無有能及之者。然甚自吝惜，求者多怨其不應，故傳世者頗少。真、行、草、隸，皆清潤端方，如其為人。」

王守仁

字伯安，餘姚人。弘治十二年（西元一四九九年）進士，正德中，官僉都御史。十四年（西元一五〇一年），攻南昌，擒叛藩宸濠，以功封新建伯，官南京兵部尚書，諡文成。公功業文章冠冕一時。行書出〈聖教序〉，得右軍之骨。張南安、李東陽輩皆從此脫胎而出。徐文長曰：「古人論右軍以書掩人，若新建先生者直以人掩書也。」

祝允明

字希哲，長洲人。生而右手生有駢枝，因自號枝指生。書法出入晉、魏，晚年益超凡入聖，為明代第一。文徵明

曰:「吾鄉之前輩以書名者,先稱武功伯徐公,次太僕少卿李公。李公楷書師法歐、顏,徐公草書出於顛素。枝山先生,武功之外孫,太僕之婿也。早歲楷筆精謹,師法婦翁;而草法之奔放,實出外大父也。蓋兼二公之美而集成一家者。李公嘗為余言『祝婿楷筆嚴整,惜少姿態』;蓋未見及其晚年之作,故云然也。」

文徵明

　　名璧,以字行,更字徵仲,長洲人。世居衡山,故號衡山居士。以貢生詣都,授翰林待詔。幼不慧,拙於書,刻意臨學。其始規模宋、元,既悟其意,遂悉合去,專法晉、唐。其小楷從《黃庭》、〈樂毅論〉中來,溫純精絕,論者謂不在虞、褚以下。隸書法鍾繇,獨步一世。平生慕趙文敏,每事必師之。論者謂其詩文、書畫與趙同,出處純正或且過之。徵明少遊郡學,諸生多飲食放歌遊技以消磨時日,徵明獨臨寫〈千字文〉,日以十本為率,書遂大進。公於書未嘗或苟,即普通函札,少不滿意,必再三移易;故老年越益精妙,細入毫髮。時李文成公東陽以篆法自負,及見公隸書,深加嘆賞,自愧以為不如。

徐霖

　　字子仁，南京人。篆法登神品，餘如真、行，亦皆精妙。碑版書師法顏、柳，題榜大書則取法詹孟舉，並絕海內。日本使者得之，什襲珍藏。武宗南巡，召見行宮，嘗二度幸其邸宅。子仁美鬚髯，武宗曾親為剪拂；因自號髯翁。《藝苑卮言》曰：「徐子仁九歲能作大書，操筆成體。正書出入歐、顏，大書初法朱熹，殆能亂真；晚喜趙子昂，筆力遒勁，結構端飭，能自成一家。篆法得異人傳授，更深入堂奧。李西涯喬寓伯岩，時號稱篆聖，及見徐書，亦自愧不如。論者謂『自周伯琦沒後，篆法久微；李東陽遠紹遺緒，徐子仁躬詣堂室；早歲尚雄麗，晚年則專務古樸，殆登神品』。」

陸深

　　字子淵，號儼山，華亭人。弘治十八年（西元一五〇五年）舉進士及第。嘉靖中官詹事，贈禮部侍郎，諡文裕。書法之妙，逼近鍾、王，比之趙子昂遒勁過之。其行狀中有云：「國初以來，我松江多以書學名天下，然久已絕響；近公始奮起，遂凌駕前人之上。」張電以書學得際遇顯達，實出於公所指授；識者謂「公為趙文敏後一人」，非虛語也。

董其昌

字玄宰，華亭人。萬曆十六年（西元一五八八年）進士，選庶吉士，授編修，出為湖廣提學副使，官太常少卿。天啟二年（西元一六二二年）兼侍讀學士，歷遷至禮部尚書，贈太子太傅，諡文敏。天才俊逸，善談名理；少好書、畫，臨摹真跡，至忘寢食。中年後，微有悟入，遂自名家；行、楷之妙，跨越一代。四方金、石之刻，造請無虛日，尺素短札，流布人間，爭購寶之。其昌云：「吾學書在十七歲之時，初師顏平原之『多寶塔』，又改學虞永興；以為唐書不如晉、魏，遂仿《黃庭經》及鍾元常之〈宣示表〉、〈力命表〉、〈還示帖〉、〈丙舍帖〉，凡三年，自謂『逼古』。視文徵仲、祝希哲，不甚置意，而於書家之神理實未有入處，徒格守故轍。比遊嘉興，因得盡睹項子之真跡；又於金陵見右軍之〈官奴帖〉，方悟從前妄自批評，從此始漸有所得。今將二十七年，猶作隨波逐浪之書家。翰墨雖小道，其難如此。」其昌又云：「余書較之趙文敏子昂，各有短長；行間茂密，千字一律，吾不如趙；若臨仿歷代真跡，趙僅得其十一，吾得其十七。又趙書因熟得俗態，吾書因生得秀色；然吾書往往率意，較趙書亦略輸一籌。」謝肇淛云：「今世以書名振者，南則董太史玄宰，北則刑太僕子願；其合作之筆，往往前無古人。」

米萬鍾

字仲詔，其先關中人，後徙京師。萬曆二十三年（西元一五九五年）進士，仕至太僕少卿。性好石，與米南宮同癖；號友石先生。行草得米芾家法，與董其昌齊名，時有「南董北米」之譽。尤善署書。擅名四十年，書跡遍天下。著《篆隸考訛》二卷。

趙崡

字子函，一字屏國。萬曆三十七年（西元一六○九年）領鄉薦。所居近周、秦、漢、唐之故都，古代金、石、名書多在其地，因援據考證，略仿歐陽修、趙明誠，洪適三家，集錄金石之例，著《石墨鐫華》自謂「窮力三十年，所收多都玄敬、楊用修所未見」。其自序曰：「余八歲時，朱秉器先生命余臨摹虞世南之書；余心竊慕古人，每獲一名碑，必摩弄終日，不忍遽去，片石隻字，輒疏記之。」

趙宦光

字凡夫，太倉人。卜居寒山，著書數十種；尤精字學，創作草篆；蓋基於「天璽碑」而少變其體。人品超越，亦如其書。

成親王

　　清乾隆帝第十一子，嘉慶帝之兄。幼精書法，深得古人筆意。嘉慶九年（西元一八〇四年），帝特命刻其帖序，流播海內。

郭宗昌

　　字允伯，陝西華州人。清初時，隱居不仕，鑑別書畫，金石篆刻之學為當時第一。著《金石史》。《砥齋題跋》曰：「漢隸之失，衡山尚未能辨，餘子更鮮知者；能辨者自允伯先生始也。」

傅山

　　字青主，又字青竹，別號朱衣道人，太原陽曲人。康熙十七年（西元一六七八年）以博學宏詞薦，託病固辭；詔加中書銜，遂歸老鄉里。《鮚埼亭集》曰：「先生工書，精大小篆隸以下諸體，兼工畫。」嘗自論其書曰：「弱冠學晉唐人之楷法皆不能效，及得松雪香光之墨跡臨之，則遂亂真。己唯自愧，蓋學君子每難近，與小人遊忽易親；松雪曷嘗不學右軍，而結果淺俗，心術壞，手亦隨之；於是始復學顏平原。」

王鐸

　　字覺斯，號嵩樵，河南孟津人。明天啟二年（西元一六二二年）進士，清為禮部尚書，諡文安。書宗魏、晉，名重當代，與董其昌並稱。

王時敏

　　字遜之，號煙客，江南太倉人。錫爵之孫，官至太常，又號西廬老人。工畫，為四王之一。隸書追法秦、漢，榜書、八分亦有盛名。

宋曹

　　字射陵，江蘇鹽城人。著《書法約言》。

紀映鍾

　　字伯紫，號憨叟，江南上元人。自稱鐘山逸老。工詩，善書。

馮班

　　字定遠，號鈍吟，江蘇常熟人。著有《鈍吟書要》、《鈍吟雜錄》，皆論書之作。

查士標

　　字二瞻，號梅壑散人。江南海陽人，流寓揚州，明諸生也。與華亭同干支，號後乙卯生。書法精妙，人稱為米、董再生。

鄭簠

　　字汝器，號谷口，江蘇上元人。生平蒐羅天下之漢碑，不遺餘力，家藏古碑四大櫥。作八分書，間參以漢人草法，為一時名手。

程邃

　　字穆倩，號垢道人，江南新安人。善書畫、篆刻，精醫術，藏歷代碑版及秦漢印章、名畫、法書，甚富。分、隸之學以漢為宗。性愛酒，常酒酣起舞，更鳴爆竹以作氣；攘袖濡筆，與客談笑之間，大小數十幅立就。

王餘佑

　　字介祺，號五公山人，直隸新城人。書法遒逸。其感慨激烈之趣，一發於詩。

萬壽祺

字年少，江蘇徐州人。明崇禎三年（西元一六三〇年）舉人，明亡後，隱居沙門，號慧壽。書法循晉人，兼工篆刻。

吳山濤

字岱觀，號塞翁，安徽歙縣人。崇禎間舉人，官知縣。書法飄逸，自成一家。

馮行賢

字補之，江蘇常熟人，班之長子。《大瓢偶筆》曰：「清秀無俗氣，但不知筆法，一以分間布白為主。」

楊思聖

字猶龍，號雪樵，直隸鉅鹿人。順治三年（西元一六四六年）進士，官四川布政使。世祖留心翰墨，召詞臣能書者面給筆札；詔與陳宮詹曠各書數幅，思聖獨稱旨，賞賜甚豐。

沈荃

字貞蕤，號繹堂，又號充齋，江蘇華亭人。順治九年（西元一六五二年）探花，官禮部侍郎，諡文恪。康熙帝嘗召置內廷，評論古今書法；凡御製之碑版及殿庭之屏障，必

命荃書之。常侍帝作書，見其弊輒糾正之。帝深嘉其忠。後荃子宗敬以編修入直，上命作書，曰：「朕初學書於宗敬之父荃，累得指正其失，故至今作書，必勤思不忘也。」

笪重光

字在辛，號江上外史，又稱郁岡掃葉道人，江蘇丹徒人。順治九年（西元一六五二年）游士，官御史。工書、畫，風骨稜稜，權貴憚之。與姜西溟、汪退谷、何義門共稱四大家。

勵杜訥

字近公，直隸靜海人。特授編修，官刑部侍郎。謚文恪。

王鴻緒

字季友，號橫雲山人，江蘇華亭人，廣心子。康熙三十二年（西元一六九三年）探花，官戶部尚書。

倪燦

字闇公，號雁園，江蘇上元人。康熙十六年（西元一六七七年）舉人，舉博學鴻詞第二人及第，官檢討。書法、詩格，妙絕一時。

朱彝尊

字錫鬯，號竹垞，後稱小長蘆釣師，浙江秀水人。以布衣舉博學鴻詞，授檢討。善八分書。深於金、石、考證之學，清初，鄭谷口始學漢碑，竹垞出而漢隸之學復興。

王宏撰

字無異，號山史，陝西華陰人。以博學鴻詞薦，不就。工書、能文，精金、石之學，善鑑別法書名畫。

陳弈禧

字六謙，又字子文，號香泉，浙江海寧人。官雲南南安知府。著《隱綠軒題跋》，刻有〈子寧堂帖〉、〈夢墨樓帖〉。

姜宸英

字西溟，號湛園，浙江慈谿人。康熙三十六年（西元一六九七年）探花，官編修；以科場事罷官，卒於獄中。工古文，尤善小楷。聖祖嘗目宸英與朱彝尊、嚴繩孫為三布衣。

汪士鋐

字文升，號退谷，江蘇吳縣人。康熙三十六年（西元

一六九七年）狀元，官左中允。工詩、古文，尤善書法，與
姜宸英齊名。著有《瘞鶴銘考》。

何焯

字屺瞻，號義門，江蘇長洲人。康熙四十一年（西元
一七〇二年）特賜舉人，翌年特賜進士，官編修。作書學
晉、唐法帖，真、行、草書入能品 。

徐用錫

字壇長，號晝堂，江蘇宿遷人。康熙四十八年（西元
一七〇九年）進士，官侍講。著《字學札記》。

張照

字得天，號天瓶居士，江蘇華亭人。康熙四十八年（西元
一七〇九年）進士，官刑部尚書，諡文敏。刻有〈天瓶齋帖〉。

王澍

字若霖，亦字箬林，號虛舟或竹雲，江南金壇人。康熙
五十一年（西元一七一二年）進士，官吏部員外郎。著有
《虛舟題跋》，尚有《淳化閣帖考正》十二卷、二十種〈蘭
亭〉、十二種〈千文〉及《積書岩帖》六十冊。鑑定古碑
刻，最為精審。

蔣衡

　　字拙存，號湘帆，晚號江南拙老人，又號函潭老布衣；江南金壇人。康熙貢生。小楷之妙，冠絕一時。嘗手書十三經，凡八十餘萬言，閱十二年而成。乾隆時，奉旨刻石列太學，選英山教諭，舉鴻博，皆不赴。著有《遊藝祕錄》、《拙存堂詩文集》。

鄭燮

　　字克柔，號板橋，江南興化人。乾隆元年（西元一七三六年）進士，官山東知縣。《廣陵詩事》曰：「板橋小楷法極為工整，自謂世人好奇，因於正書中雜以篆、隸，又間參以面法；故波磔之中，往往雜有石文、蘭葉。」《墨林今話》曰：「書法隸、楷參半，自稱『六分半書』，極瘦硬之致。」為人風流瀟灑，詩、書、畫俱別成一格，古秀絕倫。

丁敬

　　字敬身，號鈍丁，自稱龍泓山人，浙江錢塘人。隱居市廛，賣米自給。性好金石文字，嘗不避艱險，親窮絕壁，披荊榛，剝苔蘚，手自摹拓石刻。著《武林金石錄》。分、隸皆入古，篆法尤為篤好。

金農

字壽門，又字冬心，號稽留山民，浙江錢塘人，中年後浪跡齊、魯、燕、趙、秦、晉、楚、粵間，足跡半天下，無所遇而歸。晚年寄寓揚州，賣書畫以自給。書法出入楷、隸，得力於「國山」及「天發神讖」二碑。嗜奇好古，收金石文千卷。工畫梅，間寫佛像，自署昔耶居士。舉鴻博，不赴。卒年七十餘，有《冬心集》。

蔣驥

字赤霄，湘帆之子。嗣其家學，亦工書法。著有《讀書法論》傳世。

裘曰修

字叔度，一字漫士，號諾皋，江西新建人。乾隆四年（西元一七三九年）進士，進工部尚書，諡文達。書法自成一家，帝評其書似宋張樗寮，嘗得張所書《華嚴經》，殘缺數頁，命足成之。

劉墉

字崇如，號石庵，山東諸城人。乾隆十六年（西元一七五一年）進士，官至體仁閣大學士，諡文清。刻有「清

愛堂帖」。包世臣《藝舟雙揖》云：「石庵書少習香光，壯
遷坡老，七十以後，潛心北朝碑版；惜精力已衰，未能深
造；然學識意興超然塵外。」《松軒隨筆》曰：「陳星齋先
生嘗評論本朝書法：首推何義門，次則姜西溟、趙大鯨。似
屬偏嗜。以愚見言之，當以王文安、劉文清為最，次則張文
敏、陳香泉、汪退谷；然張、陳、汪皆不及王、劉之厚，王
猶依傍古人，劉則能自成一體；從古人入，不從古人出。」

梁同書

　　字元穎，號山舟，九十以後號新吾長翁；詩正之子。乾
隆十七年（西元一七五二年）特賜進士侍講。作書初法顏、
柳，中年用米法，七十後越臻變化，純任自然，遠方殊域，
多以重幣來求其書法者。九十一歲時，為無錫孫氏書家廟額
作「忠孝傳家」四大字，字大方三尺，魄力沉厚，觀者嘆
絕。耄年尚能作蠅頭楷書，蓋其精力有過人者。

翁方綱

　　字正三，號覃溪，晚號蘇齋。乾隆十七年（西元
一七五二年）進士，官至內閣學士。書法歐陽率更，規矩謹
嚴。晚年好佛，每喜書《金剛經》。長於金石考證之學，所
作碑帖題跋甚多。

錢灃

雲南昆明人，字東注，號南園，乾隆間進士。以疏摘和
珅，直聲振天下。書法遒緊剛健，逼近平原；臨摹率更書，
亦得其神似。初不為人所重，道光間，何子貞、翁同龢極為
推重，遂大顯於世。

錢大昕

字及之，又字曉徵，號辛楣，又號竹汀，江蘇嘉定人。
乾隆十九年（西元一七五四年）進士，官少詹事。平生著述
等身，博於金、石，尤精漢隸。

王文治

字禹卿，號夢樓，江蘇丹徒人。乾隆二十五年（西元
一七六〇年）探花，官雲南姚安府知府。《兩般秋雨庵隨筆》
曰：「國朝書劉石庵相國專講魄力，王夢樓太守則專取風
神；故世有『濃墨宰相淡墨探花』之目。」

梁巘

字聞山，號松齋，安徽亳州人。乾隆二十七年（西元
一七六二年）舉人，官四川知縣。著《論書筆記》。工書，
與錢塘梁學士、會稽梁文定有三梁之目。

姚鼐

字姬傳，安徽桐城人。乾隆二十八年（西元一七六三年）進士，官禮部郎中。以工古文名於海內。晚年亦善書法，專精大令；作方寸之行、草，跌宕縱逸，時出華亭之外；半寸以內之真書，則潔淨而能恣肆，多有自得之趣。

孔繼涑

字信夫，號谷園，衍聖公之子。乾隆三十三年（西元一七六八年）舉人，候補中書。嗜好古人墨跡、碑版，鑑別精審。刻《玉虹樓帖》十六卷、《鑑真帖》二十四卷、《摹古帖》二十卷、《國朝名人法書》十二卷、張文敏《瀛海仙班帖》二十卷。

程瑤田

字易田，號易疇，安徽歙縣人。乾隆三十五年（西元一七七〇年）舉人，官嘉定教諭。究心考據之學，尤精鐵筆。書法亦步武晉、唐，為學問盛名所掩，不甚顯於世。所著《通藝錄》有論筆勢一條，最為精審，發前人所未發。

鐵保

字冶亭，號梅庵，滿洲正黃旗人，姓覺羅氏，後改棟鄂氏。乾隆三十七年（西元一七七二年）進士，官至兩江總督，道光初以三品卿銜致仕。少有詩名，與法式善、百齡同稱三才子。尤工書法，北人論書者以為與劉石庵、翁覃溪鼎足而三。所刻「唯清齋帖」，藝林寶之。

錢坫

字獻之，號十蘭，竹汀族子也。乾隆三十九年（西元一七七四年）舉人，官州判。工小篆，不在李陽冰、徐鉉之下。晚年右體偏枯，左手作篆，尤為精絕。自負不凡，嘗自刻一石章曰：「斯、冰之後，直至小生。」

鄧石如

字頑伯，號完白山民，本名琰，因避仁宗廟諱，以字行，安徽懷寧人。少好篆刻，客江寧梅氏，縱觀秦漢以來金石善本，手自臨摹，為時八年；遂工四體書，篆書尤稱神品。包世臣著《藝舟雙楫》推為清代第一，《息柯雜著》曰：「完白真書深入六朝，蓋多以篆隸用筆之法行之；故姿媚之中，別饒古趣；近代以來所未有也。」性廉介，成名後往來公卿間，以書、刻自給。好遊山水，嘗一筇、一笠，肩行李走百里，自號笈游道人。嘉慶中以布衣終。

錢伯坰

字魯斯，號漁陂，別署僕射山樵，江蘇陽湖人。劉文清退隱後，論者推為第一。

阮元

字伯元，號芸臺，晚年號擘經老人，江蘇儀徵人。乾隆五十年（西元一七八五年）進士，官至體仁閣大學士。精於經學，所至以提倡學術自任。著述甚富，刻書尤廣。亦工書法，精小篆、漢隸。卒諡文達。

伊秉綬

字組似，號墨卿，福建寧化人。乾隆五十四年（西元一七八九年）進士，官惠州太守，再守揚州。工詩，尤善書法。好蓄古書畫。起居言笑，藹然君子之儒。作隸書如漢、魏人舊跡。

洪亮吉

字稚存，江蘇陽湖人。乾隆五十五年（西元一七九〇年）榜眼，官編修，以言事被謫絕域；後賜刀環，號更生居士。以詩文擅名，通經史註疏、說文、地理，尤工篆書。

桂馥

　　字未谷，號雩門，別號蕭然山外史，山東曲阜人。乾隆五十五年（西元一七九〇年）進士，官知縣。學問淵博，尤深於《說文》許氏之學。詩才、隸筆，同時無偶。《松軒隨筆》曰：「百餘年來，論天下之八分書當推桂未谷第一。」《退庵隨筆》曰：「伊墨卿隸書越大越妙，桂未谷則越小越妙。」

陳希祖

　　字稚孫，號玉方，江西新城人。乾隆五十八年（西元一八九三年）進士，官御史。工書，得董文敏晚年之神髓。識者謂「與張文敏、劉文清鼎足而三」。

江聲

　　字叔澐，號艮庭，江蘇吳縣人。嘉慶元年（西元一七九六年）舉孝廉方正。平生不作行、楷，往來筆札概作古篆。不肯作俗字，嘗曰：「許氏《說文》為千古第一部書，除九千三百五十三字外無文字，除《說文》外無學問。」可以知其篤好之深矣。

張廷濟

號叔未，浙江海鹽縣人。嘉慶中舉人。屢躓禮闈，遂結廬高隱，以圖書金石自娛。書法米芾，得其神似。草隸獨出冠時。所蓄金石碑版甚多。有《清儀閣題跋》。

吳榮光

字伯榮，又字殿垣，號荷屋，廣東南海人。嘉慶四年進士，官湖南巡撫。著《帖鏡》六卷，專以考證碑帖；詳列帖版出土之年、拓印之先後，並詳示某刻何字殘泐、何處斷裂，一目瞭然。庶不致為帖賈偽作矇蔽。

陳鴻壽

字子恭，號曼生，浙江錢塘人。嘉慶六年（西元一八○一年）拔貢，官江蘇同知。詩文書畫皆以姿勝，篆刻直追秦、漢，浙中人士悉宗之。八分書尤為簡古超逸，脫盡恆溪。

包世臣

字慎伯，晚號倦翁，安徽涇縣人。嘉慶十二年（西元一八○七年）舉人，官知縣。中年之書從歐、顏入手，轉及蘇、董；後乃肆力北魏，晚年專習二王，遂成絕業。著《藝舟雙楫》。

郭尚先

字蘭石，福建莆田人。嘉慶十四年（西元一八〇九年）進士，官大理寺卿。以工八分書得名。

程恩澤

字雲芬，號春海，安徽歙縣人。嘉慶十六年（西元一八一一年）進士，官戶部右侍郎。學識超越流俗，六藝、九流，無所不通。工篆法，熟精許氏學，詩文雄深博雅，金石書畫考訂尤精審。

張琦

字宛鄰，號翰風，江蘇陽湖人。嘉慶十八年（西元一八一三年）舉人，官山東知縣。工書古文及分、隸，移漢碑之分法以入真、行，又以北朝之真書斂其氣勢；蘊藉風流，有當世無比之稱。

何紹基

字子貞，晚號蝯叟，湖南道州人。道光進士，官編修。博涉群書，於六經、子、史皆有著述，尤精小學，旁及金石碑版文字。書法具體平原，上溯周秦兩漢古篆籀，下至六朝南北碑，皆心摹手追，遍臨諸碑，得其精華。於「黑女志」尤有獨到之處，故能卓然自成一家，草書尤為一代之冠。

曾國藩

字滌生，湖南湘鄉人。道光十八年（西元一八三八年）進士，官至兩江總督。文章功業冠絕一時；書法亦遒勁俊逸，自成一家。早歲臨摹歐、柳，晚乃傾注於李北海，謂能合南北以成家。所作有「金陵水師昭忠祠記」等碑。

吳熙載

初名廷颺，以字行，後更字讓之，江蘇儀徵人。為包世臣之入室弟子，慎伯而後，東南書家中推為大宗。各體兼長，尤工鐵筆。

俞樾

字蔭甫，號曲園居士，浙江德清人。道光二十七年（西元一八四七年）進士。著述甚富。喜以隸筆作楷書，古雅拙樸；即普通函札亦多作隸書。

趙之謙

會稽人，字撝叔，號益甫，更號悲盦。咸豐舉人，官南城知縣。為人狂簡放逸，孤憤詆世，嬉笑怒罵皆成文章。作書以北朝為宗，怪誕放肆亦如其人。諸體皆善，石刻尤卓絕一世。

翁同龢

常熟人，字叔平，晚號瓶庵居士，又號松禪。咸豐進士第一，穆宗德宗兩朝皆柄朝政，官至協辦大學士。書有董、趙意，而參以平原之氣魄，足繼劉墉。亦善繪事。

電子書購買

國家圖書館出版品預行編目資料

揮毫之間，濃墨字彩：懸腕平覆、起筆藏鋒、
安硯臨摹，以方寸漢字的歷代演變與篆刻筆法，
一覽墨香裡的大千世界 / 陳彬龢著 . -- 第一版 .
-- 臺北市：崧燁文化事業有限公司 , 2023.05
面；　公分
POD 版
ISBN 978-626-357-336-9(平裝)
1.CST: 書法 2.CST: 書法美學
942　　　112005749

揮毫之間，濃墨字彩：懸腕平覆、起筆藏鋒、安硯臨摹，以方寸漢字的歷代演變與篆刻筆法，一覽墨香裡的大千世界

臉書

作　　者：陳彬龢
發 行 人：黃振庭
出 版 者：崧燁文化事業有限公司
發 行 者：崧燁文化事業有限公司
E - m a i l：sonbookservice@gmail.com
粉 絲 頁：https://www.facebook.com/sonbookss/
網　　址：https://sonbook.net/
地　　址：台北市中正區重慶南路一段六十一號八樓 815 室
Rm. 815, 8F., No.61, Sec. 1, Chongqing S. Rd., Zhongzheng Dist., Taipei City 100, Taiwan
電　　話：(02) 2370-3310　　傳　　真：(02) 2388-1990
印　　刷：京峯彩色印刷有限公司 （京峰數位）
律師顧問：廣華律師事務所 張珮琦律師

-版權聲明-

定　　價：299 元
發行日期：2023 年 05 月第一版
◎本書以 POD 印製